KB009931

조선시대 불교건축의 역사

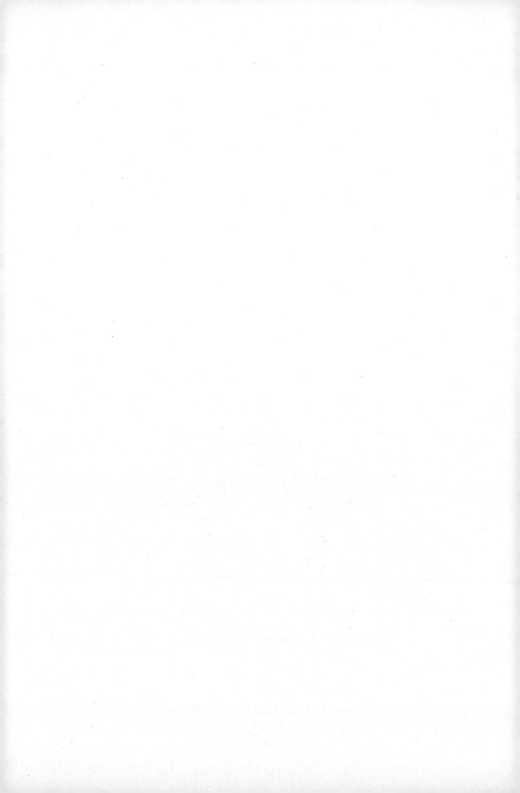

조선시대
불교건축의
역사

홍병화 지음

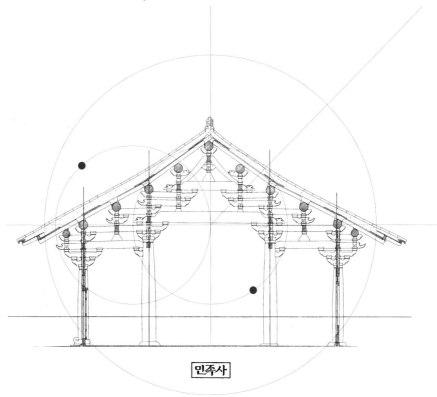

민족사

추천사

개인적인 인연으로 저자를 알고 지낸 지 20년이 되어 간다. 불교건축을 전문적으로 조사·연구하는 업무를 하고, 금강산에다 신계사를 짓는 일을 하는 것을 옆에서 지켜보면서 전공과 관심과 일이 일치하는 분이라는 것을 알고 있다.

그러니까 『조선시대 불교건축의 역사』를 쓰기 전부터, 쓰고 있을 때에도 그리고 쓰고 난 지금까지도 계속 저자와 교류하고 있다.

건축역사학에서 불교건축학이 차지했던 그간의 위상을 볼 때, 아직까지도 불교건축의 역사를 한 시대를 개괄하면서 써내려간 책이 없다는 것이 쉽게 믿어지지 않았다. 나와도 벌써 몇 권은 나왔을 텐데, 내가 몰랐겠지 하는 심정이었다. 하지만 이런 생각과는 달리 불

교건축의 역사에 관한 책은 이 책이 정말 처음이었다.

이것이 연구자들의 게으름 때문이라고 책임을 전가하기에는 석연치 않은 구석이 있었다. 저자와 불교건축에 대해 이런저런 이야기를 하면서, 그가 이런 책이 나오지 못했던 그동안의 상황을 안타까워하며 이 글을 탈고했을 것이라는 생각이 들었다.

이 책은 불교건축을 크게 성리학과의 대립적 관계에 놓여 있는 불교의 입장에서 서술하고 있다. 여기서 성리학은 조선의 지배층인 사대부의 지배 이데올로기로, 이 책은 성리학을 신념으로 따르던 학자층이 주도하던 사회에서 냉대 받던 불교가 어떻게 온전히 백성들의 종교로 자리매김했는지를 건축을 통해 설명하고 있다.

조선 개창에서부터 멸망까지를 한정하여 불교건축을 볼 때, 초기에는 고려의 여운이 남아 화려하고 장대한 귀족문화의 흔적이 여전히 남아 있었다. 그러나 조선의 상류사회는 적어도 공식적으로는 불교를 서서히 한쪽으로 밀어 놓기 시작하였다. 이렇게 변해 가는 시대적 상황을 불교의 입장에서는 낙담도 하였겠지만 결과적으로는 조금씩 적응하며 백성의 생활 속으로 완전히 들어가 자리매김하게 되었다.

불교가 상류사회의 일부로 소수와 함께 하던 화려한 종교에서, 점차 낮은 자세를 취하며 대중 속으로 들어가 백성들의 삶 속에 완전

히 안착하는 종교로 거듭난 것이다. 이런 거대한 흐름 속에서 불교
는 백성과 함께하며 그들의 삶과 바람에 관심을 갖고 손쉬운 신앙적
실천을 하나하나 제시하고 정치된 신념과 화려한 이상보다는 일상
속에서 생활과 실천의 종교로 엮여 마치 처음부터 백성과 하나였던
것처럼 섞여 버린 것이다.

조선시대는 후기로 갈수록 법당까지도 화려하더라도 어색함을 숨
길 수 없었으며, 번듯한 외형보다 몰려드는 백성을 한 명이라도 더
수용할 수 있는 한 치라도 넓은 공간을 우선으로 삼았다. 세련된 장
식보다도 한 자라도 방을 넓히기 위해 울퉁불퉁한 기둥과 구불거리
는 서까래를 사용하는 것을 창피하다 생각하지 않았다. 불교건축은
더 이상 보여주기 위한 장엄의 건축이라기보다는 부처님의 법을 배
우기 위해 모인 사람을 한 명이라도 더 담아야 하는 그릇, 즉 반야
용선이 되었기 때문이다. 백성들이 사찰의 주인이 될수록 이러한 선
택은 일상이 되었다.

지금까지는 불교건축에 대해서 시대가 갈수록 생명력을 잃어가며
퇴락하는 건축이라는 인식이 강했다. 하지만 이 책에서 조선시대 불
교건축은 불교의 중심으로 새롭게 부각된 기층대중인 백성의 등장
과 이들의 요구에 의해 강제되는 새로운 불교건축의 형식은 역사적

필연이었음을 방점 없이 강조하고 있다. 이렇게 새로운 시각으로 불교건축사를 서술하는 것은 기존의 관점과는 크게 차이가 나는 것으로, 조금 놀랍기도 하지만 찬찬히 생각해 보면 무릎을 탁 치게 되는 주장이다.

다시 말해, 이 책은 조선시대에 대중이 등장하여 불교건축의 새로운 패러다임을 견인하였다는 인식이 분명하게 제시되고 있다는 데 의미가 있다.

기왕 이렇게 된 거 앞으로 저자에게 고려시대 불교건축에 대한 이야기도 한번 기대해 본다.

서울시 전통사찰위원, 조선건축사사무소
윤대길

머리말

조선시대 불교건축의 역사가 여태껏 한 번의 호흡으로 쓰인 적이 없다는 게 믿기는가? 불교건축을 20년 넘게 공부한 나도 이게 도무지 믿기질 않는다. 불교를 민족종교라고 말할 수 있을지는 모르겠지만 그만큼 오래된 종교라는 점은 분명하다.

고려시대까지 불교는 국가적 지원을 받던 종교였으나, 조선을 건국한 새로운 집권세력에게는 사회적 병폐의 근원이라고 지적받아 척결의 대상이 된 것은 너무나도 잘 알려진 사실이다. 그래서 조선사회를 '억불숭유의 사회'라고 말한다. 하지만 최근의 연구를 보면 당시 억압은 불교가 느꼈던 상대적 박탈감을 말하는 것일 뿐, 실제로는 이전 국가권력이 부여했던 사찰에 대한 특혜를 거둔 정도라고 한다.

그동안은 당연하다고 생각했던 일방적 지원과 비호 속에서 성장한 것을 정상적인 성장이 아니라고 본다면, 비로소 불교는 조선시대에 들어서야 진정한 종교로 성장할 수 있는 출발점에 선 것이라고 볼 수 있지 않을까? 궁핍한 상황과 곤란한 여건은 진정 불교가 갖는 본원적 성격에 집중할 수 있는 기회가 되었으며, 그런 환경 속에서 새로운 의미로 다시 사회화되면서 진정한 의미의 종교가 되었다고 볼 수 있지 않을까?

편안함에서는 치열함이 나올 수 없고, 안락함에서는 새로운 것이 나오기 어려운 것처럼, 성리학의 나라 조선에서 살아남으면서 불교는 진정한 종교의 자격을 갖게 된 것이라고 보고 싶다. 그렇다. 불교는 결과적으로 적어도 조선시대는 잘 살아왔다. 간혹 누구는 불교가 이 시기를 통과하면서 하향평준화가 되었다고도 하고, 철저하게 표리부동한 종교가 되었다고 하는 등 혹독한 평가를 내리기도 한다.

하지만 나는 그렇게 생각하지 않는다. 500년 동안 두 번의 큰 전쟁과 일상적인 비하와 배고픔에 직면하였지만 때로는 스스로가, 때로는 백성들과 함께 호흡해 가면서 수백의 福田(전통사찰)이라는 족적으로 남기며 살아냈다. 이외에도 그 족적 안에 다양한 내용을 담으며 단순히 건물을 남긴 것이 아니라, 삶이 녹아 있는 건축을 남긴 것이다.

조선시대 불교건축의 역사는 그냥 건물의 역사를 쓴 것이 아니다. 하나의 건축이 탄생하기에는 얼마나 많은 역사적 사건과 그 사건을 헤쳐 나온 주체들의 역량이 결집되었는지 말하고 싶었다. 그래서 건축을 통해 불교가 500년을 어떻게 살아냈는지를 설명하고 싶었다. 건물이 남아 있으면 남아 있는 대로, 또는 하필 그 놈의 건물이 남아 있지 않으면 없는 대로 건축의 역사를 써내려가야 했다. 그래서 건물을 이야기하지 않으면서도 건축의 역사를 이야기하기도 했다.

어느 유명한 선배학자의 말을 빌리자면 건축은 생활을 담는 그릇이다. 정말 적절한 표현이다.

우리에게 근대가 있었느냐, 있었다면 언제였느냐 하는 논쟁을 볼 때면, 그 논쟁에 직접 끼어들 용기는 없지만 나는 슬쩍 불교건축을 대신 밀어 넣고 싶다. 어떠한 이유든 사찰에 대중들이 모이고, 모이고 나면 그 대중이 결국에는 각성을 하고, 그렇게 각성을 하고 나면 새로운 질서를 만들어 낸다.

여지가 없었다. 성리학 사회인 조선은 자신의 운명이 다하는 순간까지 성리학만을 강조하며 형해화되어 갔다. 대신 성리학이 지배하던 사회에서 지배를 당한 불교는 아직도 자신의 생명을 이어오고 있다. 성리학은 이제 더 이상 종교가 아니고 단지 학문의 대상일 뿐이

지만, 불교는 적어도 아직은 종교이다. 이 차이는 바로 지금까지 그 둘이 어떻게 살아왔는지를 보여주는 것으로 인간사에서는 비교적 유사한 일을 쉽게 찾을 수 있다.

그런 의미에서 조선시대 불교건축의 역사는 일면 승리의 역사인 것이다.

앞으로 시대가 구분될 만큼 시간이 지나 후대의 사가가 지금의 불교건축을 어떻게 기술할 수 있을까 생각해 본다.

2020. 7. 30. 북한산 자락에서.
저자 씀

• 차례 •

조선시대
불교건축의 역사

15세기 불교건축

- 명분으로서의 억불과 전통으로서의 불교

외유내불, 명분과 습관

조선은 고려의 질서를 부정하면서 출발한 나라이다. 여기서 말하는 고려의 질서에는 불교를 바탕으로 하는 지배층의 문화와 사상이 포함된다고 볼 수 있는데, 조선의 개국은 지배층의 사유체계가 불교에서 성리학으로 변했다는 것을 의미한다. 하지만 사람들의 생각이 바뀐 것이 아니라, 불교를 믿고 따르던 사람들이 성리학을 배우고 익힌 사람으로 교체된 것이라고 할 수 있다.

원(元)에서 성리학을 배워 온 사람들 중에서도 불교에 대해 우호적인 입장을 취하는 이들이 있었지만 상당수는 불교에 비판적이었으며, 이 중에서도 특히 불교에 대해 완고한 입장을 취하는 사람들이

이성계로 대표되는 신흥무인 세력과 힘을 합쳐 조선을 개국한 것이다.

성리학은 신유학이라고도 불리는데 이전의 훈고학적 유학과는 달리 우주의 순리와 인간의 심성이 같은 원리로 움직인다는 이해를 바탕으로 하는 일종의 사유체계로서, 종교보다는 학문에 더 가깝다. 고려가 성리학을 수용하던 시기는 불교계에서도 화두를 잡고 참선하는 간화선이 유행하였는데, 사람의 마음을 공부의 대상으로 한다는 면에서 성리학과 간화선은 유사한 점이 있었다. 그럼에도 불구하고 성리학자들은 불교를 비판하였는데, 불교에 대한 비판은 철학적·종교적 비판이라기보다는 불교계가 사회의 주류를 구성하면서 저지른 적폐에 대한 비판이었던 것이다. 하지만 차츰 불교에 대한 비판으로까지 이어져 불교계가 저지른 잘못을 비판하는 것이 아니라 불교 자체를 비판하는 경향이 강해졌다고 할 수 있다.

가장 널리 퍼져 있던 불교에 대한 비판은 속세와 인연을 끊고 출가하는 불교의 수행관에 관한 것이었는데, 이러한 출가수행관이 부모는 물론 임금과의 인연도 끊는 패륜을 조장한다는 식이었다. 이외에도 농업을 중시하는 성리학의 입장에서는 앉아서 참선만 하고 시주로 살아가는 불교수행법이 무위도식을 권장한다고 인식되었다.

성리학자들은 모든 사회적 관계를 가족관계를 바탕으로 이해하려는 경향이 강하다. 나라를 구성하는 구성원 간의 관계를 부자·숙질·형제와 같은 가족관계로 이해하는 것이다. 그렇기 때문에 사회를 구성하는 기본 단위인 가족을 중시하고, 가족을 확대하면 곧 국가가 된다는 인식이 바탕에 깔려 있어 혈연 공동체 속 구성원 간의

규칙이나 예절이 곧 국가의 기본 질서라고 생각했다.

조선의 건국 세력이 내세운 성리학이 정말 낡은 모순으로 가득 차 기울어 가는 기존 사회의 질서를 대체할 만큼 새로운 것이었는지는 한번 생각해 볼 필요가 있다. 이미 원 간섭기에 원에서 성리학을 공부하고 온 많은 유학자들이 있었으며, 또한 성리학은 아니지만 고려 초에도 이미 유학자 최승로가 불교의 과도한 불사(佛事: 건축, 법회 등의 대형 행위)를 비판한 일이 있다.

고려 말의 불교 비판은 현실불교의 단점만을 고치기 위해서가 아니라 사회적 모순의 원인이 불교에서 비롯된다고 보고, 이를 극복하기 위해서는 불교와 함께 왕조도 극복해야 한다는 점을 강조하고 있다. 이 시기 불교는 사회적 혼란이 심화되어 가는 상황임에도 불구하고 대형 사찰을 중심으로 자신만의 부를 축적하여 민생을 파탄 지경에 이르게 하는 등 비난의 중심에 서게 된다. 그렇기 때문에 새로운 사회를 바라는 세력에게는 불교를 극복하는 것이 새로운 사회를 만들기 위한 가장 시급한 목표가 된 것이다.

불교와 유교의 연합, 외유내불의 불씨

불교가 이와 같은 말법(末法)적 행태를 스스로 혁신해 내지 못하는 상황에서 당시 핵심 지배층에 포함되지 못하던 성리학자 중 과거제도를 통해 중앙 정계에 진출한 신진사대부와 14세기 이후 홍건적과 왜구 등의 외침에 맞서면서 백성의 신뢰를 얻어 성장한 신흥무인 세

력의 결합은 어쩌면 새로운 사회를 위한 필연적인 조합이라고 볼 수 있다.

그러나 성리학을 공부한 신진사대부와 외적에 맞서 백성의 신뢰를 얻은 신흥무인 세력은 조선의 개국이라는 현실적 필요에 의해 연합을 하였지만 성리학자인 신진사대부와 불교 신자인 무인 세력은 종교적으로 차이가 있었다. 그렇지만 이들의 종교적 차이가 결과적으로 전혀 타협할 수 없는 차이가 아니었던 것을 보면 결국 조선의 억불은 명분에 불과한 것이라고 볼 수 있다.

정도전과 같이 『불씨잡변』이라는 책을 쓰는 등 불교에 대해 강경한 입장을 유지하는 성리학자도 있었지만, 당시 상당수의 성리학자는 불교 자체에 대해서는 비교적 온건한 입장이었으며, 그 폐해를 경계하는 정도였다고 볼 수 있다.

이러한 상황에서 억불숭유 정책이란 이전 왕조에서부터 이어져 오던 친불교적인 정책을 억제하는 것이었다. 결과적으로 조선은 건국 직후 불교를 탄압했다기보다는 불교를 우대했던 이전 왕조의 정책을 하나씩 철회했다고 보는 것이 더 적절할 것이다. 이처럼 공공의 영역에서 불교를 보호하고 장려하던 정책을 철회하는 것은 바로 불교의 생존환경을 악화시킨 것이며, 결과적으로 불교를 억제하는 정책을 편 것과 마찬가지라고 보는 것이 타당하다.

중앙집권적 관료체제가 확고하면서도 국가와 왕실을 뚜렷하게 구분할 수 없었던 조선은 국가 의례 대부분이 곧 이성계 집안에 대한 의례였다고 할 수 있다. 이성계 집안이 불교 신자라는 점을 고려해 볼 때, 조선에서 행해진 제사는 당연히 불교식으로 이루어졌을 것이

다. 하지만 유교 국가에서 제사를 비롯한 왕실의 의례는 유교식으로 지내는 것이 법도이기 때문에 이러한 모순적 상황은 불교의 위기를 초래하는 동시에 기회를 주었다.

즉, 고려부터 이어지던 국가 차원의 불교식 의례는 조선으로 오면서 유교식으로 바뀌었지만, 왕실도 한 가문이라고 본다면 전통적으로 행해지던 불교식 제사는 쉽게 고쳐지지 않았을 것이다. 이러한 현실은 조선시대 내내 왕실을 외유내불로 보이게 했다. 이는 왕실만의 문제가 아니었다. 나라를 건국한 핵심 세력 중에는 정도전과 같이 불교에 대해 강경한 반대 입장을 취하는 사람도 있었지만, 사림이 조정을 장악하기 전까지 권력을 누리던 훈구파는 불교에 대해 현실적 입장을 취하는 경향이 강했다.

그들이 불교에 철저히 반대하는 태도를 취할 수 없었던 이유로는 이들에게도 조상 대대로 집안의 제사를 사찰에서 지내는 유습이 뿌리 깊게 자리 잡고 있었기 때문이다. 돌아가신 부모의 천도(遷度)라는 현실적인 문제가 효(孝)라는 유교적 가치에 부합하는 점이 있고 사찰에서 제사를 지내는 관습은 너무 오래되어 고치기 힘든 생활습관이 되어 버린 것이다. 또한 불교에서 유래된 다양한 의례들도 역시 오래되어 일상생활이나 풍습과 구분이 어려울 정도로 하나가 되어 버렸다고 볼 수 있다.

모든 왕조 국가의 교체가 그렇듯 조선이라는 국가는 정치적으로는 이미 시작되었지만, 건국 초기 국가의 운영은 고려를 운영하던 방식을 그대로 답습하고 있었다. 그렇지만 3대 국왕인 태종을 거치면서 왕권이 안정되고, 세조와 성종을 거치면서 점차 국가 체계를 완

성하게 된다.

조선이 국가로서의 기틀을 갖추었다는 것은 성리학이 추구하는 예제에 따라 국가 체계가 확립되어 간다는 것을 의미하는 것으로, 개국과 동시에 습관처럼 지속되어 오던 불교에 대한 우호적인 태도에 큰 변화가 생긴 것을 의미한다. 조선의 기본 법전인『경국대전』과 나라가 치러야 하는 기본적 의례의 종류 및 그 절차를 정한『국조오례의』가 편찬되면서 조선은 국가적 차원에서는 불교에 영향 받은 여러 의례들을 유교식으로 정리하게 된다.

하지만 이후로도 불교에 대한 왕실의 실질적인 태도에는 큰 변화가 없었으며, 유력 가문들도 마찬가지라고 할 수 있다. 왕실의 경우 실록을 통해 그 기록이 전해져 불교에 대한 태도를 어느 정도는 짐작할 수 있지만, 사대부들은 왕실에 비해 전해지는 기록이 부족해 그 현황이 상세하지 않을 뿐이다. 비록 많지는 않지만, 사대부들도 문중 차원에서 특정 사찰과 밀접한 관계를 유지하며 조상의 제사는 물론 글 읽고 휴식하는 공간으로 사찰을 이용했다는 기록이 조선 초는 물론 후기까지 끊임없이 발견된다.

왕조를 개창하고 안정되기까지의 과정은 변화가 불가피한 과도기이다. 특히 조선과 같이 명시적으로 불교에 대한 반대를 전면에 내세운 왕조에서 불교건축의 경우는 과도기를 넘어 위기의 시기라고 할 수 있다.

목조건축의 재료적 특성상 오래된 건축물이 보존되는 것은 어려운 일이다. 그래서인지 이 시기의 불교건축은 남아 전하는 것이 많지 않다. 그래도 기록을 통해 그 대강이 전하는 경우는 비교적 많은

편인데, 대부분이 국가의 공식기록이나 고위 관료의 개인 문집 속에 기록된 왕실원찰에 관한 기록이라 역설적이게도 왕실이나 지배층의 시각으로 불교건축을 바라볼 수밖에 없다. 또한 이런 상황에서 주로 왕실원찰을 통해 같은 시기 불교건축 전체를 이해해야 하는 상황인 것만큼은 분명하다.

효와 능침사

왕조마다 정도의 차이는 있었지만 왕실은 고대부터 능(산릉)·왕릉 옆에 사찰을 세우고 그 사찰로 하여금 능주(능에 묻힌 사람)의 극락왕생을 빌면서 산릉도 관리하도록 하였는데, 이러한 역할을 하는 사찰을 능침사라 하였다. 능침사의 시작은 적어도 고구려의 동명왕릉과 정릉사의 관계로부터 이어지는 것으로 중간에는 주춤하기도 하였지만 그래도 줄곧 이어지며 조선까지 왔다고 할 수 있다.

조선의 태조도 왕위에 오르면서 전례에 따라 자신의 4대조까지를 왕으로 추존하였으며 능호를 지은 다음 재궁(齋宮)을 세웠다. 여기서 재궁이 어떤 형식의 건축이었는지 모르지만 세종 6년 4월 21일 각 능마다 승려들을 상주케 하고, 이 중 의릉(조선 태조의 조부인 도조의 능)의 예에 따라 각 능의 승려들에게 삭료(朔料: 급여)를 지급하라고 한 것이 『세종실록』에 기록되어 있다.

이것으로 보아 재궁은 능주를 위해 필요한 시설이었다는 것은 알 수 있다. 여기서 재(齋)란 '몸과 행동을 깨끗이 하고 기원한다'는 의미인

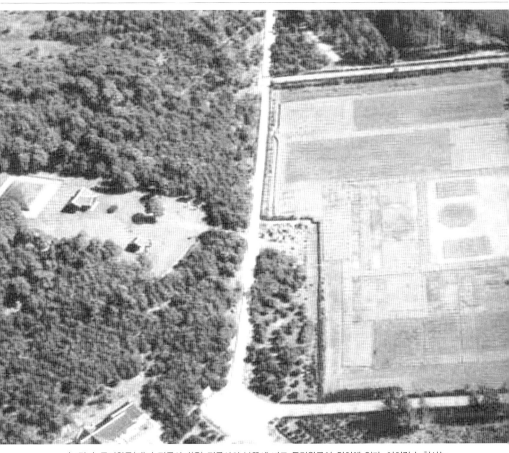

〈그림 1〉 동명왕릉(좌)과 정릉사터(우) 정릉사의 북쪽에 바로 동명왕릉이 위치해 있다. 이처럼 능침사는 왕릉의 인근에 위치하는 것이 보통이다.

데, 의미가 확대되어 이러한 의례를 설행하는 건물을 말하기도 한다.

태조의 첫 번째 부인인 신의왕후 한씨는 1391년에 죽었지만 1398년에 가서야 시호(죽은 뒤 공덕에 따라 왕이 지어 주는 호)가 '신의(神懿)'라 내려진다. 그러나 태조가 아낀 두 번째 부인인 신덕왕후 강씨

는 1396년에 세상을 뜨자마자 바로 지금의 정동 인근에 산릉이 마련되고 능침사인 흥천사까지 창건된다. 신덕왕후에 비해 신속하지는 않았지만 신의왕후 한씨의 산릉은 개성 부소산에 마련되었으며, 그 산에 있던 고려시대 사찰인 연경사가 능침사로 지정되었다. 이처럼 정도의 차이는 있어도 왕이나 왕비가 죽으면 능을 쓰고 이 능을 관리하기 위해 능침사가 지정되는 것은 당연한 일이었다.

이후 태조가 죽은 뒤 지금은 동구릉이라 불리는 경기도 구리시 인창동 내에 산릉이 마련되었고 인근에 개경사를 지어 능침사로 삼았다. 이후 1412년 정종과 정조비의 능인 후릉은 개풍군 흥교리에 쌍릉으로 조성되었으며, 인근에 있던 흥교사를 없애지 않고 재궁으로 삼았다고 하는데, 흥교사가 후릉의 재궁이라는 기록은 『태종실록』과 『세종실록』에 여러 번 나온다.

세조의 아들이며, 성종의 아버지인 덕종은 왕위에 오르지 못하고 죽었는데, 1459년 그의 능인 경릉을 위해 인근에 정인사(현 수국사)가 들어선다. 그리고 세종의 능은 터가 좋지 않다는 이유로 세조 때인 1469년에 현재 서울 서초구 내곡동에서 경기도 여주로 옮기면서 인근에 있던 신륵사를 능침사로 지정하였다. 그리고 조선 최고의 호불군주인 세조의 능인 광릉도 봉선사를 산릉 옆에 두어 능침사로 삼았다.

이처럼 공식적으로 능침사라 할 만한 사찰들은 모두 조선 초에 조성되었고 정종비가 먼저 죽어 조성된 후릉의 경우만 정종이 직접 설립하였으나 이후부터는 내명부의 대비와 왕후들이 조성하였다. 왕이 직접 능침사를 지정하게 되면 국가가 직접 간여한 것으로 간주되

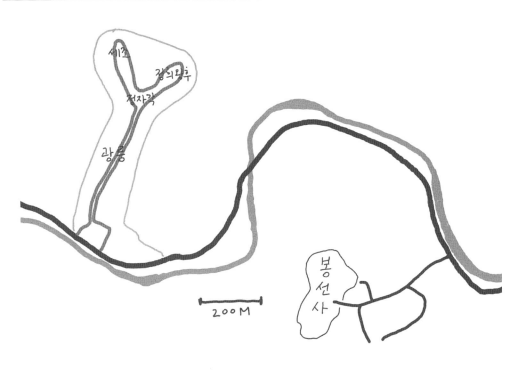

〈그림 2〉 광릉과 봉선사의 위치—봉선사에서 광릉의 정자각까지 직선거리로 800m 정도 떨어져 있다. 진한 색으로 표시한 부분이 도로, 옅은 색으로 표시한 부분이 수계(개울물)이다.

어 비난받을 수 있지만 내명부 즉, 왕실의 여인들이 능침사를 설치하면 개인적인 행동으로 간주되어 비난을 피할 수 있었기 때문이다.

이처럼 조선 초기에는 왕과 왕비의 능을 위해 인근에 능침사 혹은 재궁을 마련했다는 것을 기록을 통해 촘촘히 확인할 수 있다. 억불과 숭유를 기치로 삼았던 조선이 불교를 억제하겠다고 표방한 사실이 명백함에도 선대부터 이어지던 전통이라는 구실 아래 사찰을

이용해 왕실의 무덤을 관리하고 있었던 것이다. 태조와 태조비, 그리고 정종은 모두 불심이 대단하였다 하더라도 모두 조선 개국 직후 국상을 어떻게 치러야 할지 정해지지 않은 상황에서 선대부터 하던 방식대로 하고 있었다는 것이다.

앞의 내용에서 확인할 수 있었던 것처럼 산릉에는 그 산릉 관리를 담당하는 시설이 있었으며, 그 시설에 승려가 머물면서 산릉을 관리하고 제사를 지내던 것이 조선 초에는 일반적이었다. 물론 그 시설을 재궁이라고 하여 능침사라 불리지는 않았더라도 승려가 머물면서 능침을 관리하도록 하였다는 것으로 보아 재궁은 곧 기능적으로 능침사라는 것을 알 수 있다.

15세기의 배치 계획 : 능침사의 부상

고려 말 남중국 간화선풍의 유행과 회암사

회암사는 14세기 말에 대대적으로 중창한 당대를 대표하는 사찰로 기록과 발굴 조사를 통해 그 전모가 대부분 밝혀졌다. 사찰의 배치 계획에 관한 연구는 일반적으로 시기가 분명한 사찰들 간의 공통점과 차이점을 비교하면서 변화의 양상과 이유를 파악하는 식으로 진행한다. 그래서 중수된 시기와 모습이 14세기 말로 분명한 회암사의 배치 계획은 15세기 사찰 건축의 배치 계획과 비교 연구

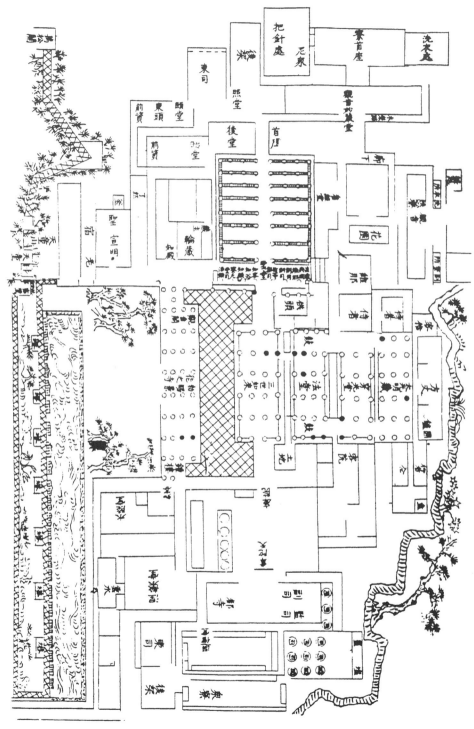

〈그림 3〉『오산십찰도』 중 천동사 배치도-남송 당시 중국 선종사원들은 전형적인 배치 형식을 가지고 있었다.

하는 데 있어서 아주 중요한 자료가 되는 것이다.

고려 말에 이색이 지은 「천보산회암사수조기」의 내용을 보면 당시 회암사의 대체적인 모습을 파악할 수 있다. 최근까지 이어진 발굴 조사에서도 회암사의 배치는 완만한 경사지에 8단으로 땅을 정지해서 지형을 따라 안으로 들어갈수록 격이 높은 건물을 배치하는 동아시아의 보편적인 배치를 보여주고 있다.

완만한 경사지를 등지고 있는 회암사는 주불전인 보광전이 가장 뒤에 있는 것이 아니라, 중앙에 큰 건물을 두고 좌우로 작은 건물이 대칭인 정청과 좌우방장이 가장 안쪽에 있다. 그리고 그 뒤에는 작지만 감상을 위한 초목을 심은 화계(花階) 즉, 작은 조경을 하고 있다. 이러한 공간 구성과 조경은 현재까지 밝혀진 바로는 혜음원의 우측 건축군 안쪽이나, 남중국의 선종사찰과 이에 영향을 받은 일본의 몇몇 선종사원과 맥을 같이 하는 것으로, 이런 공간의 용도는 그 사찰의 최고 어른으로서 대중들의 수행을 지도하는 당시 주지의 거처를 꾸미는 방법 중의 일부로 알려져 있다.

원 간섭기는 고려의 승려들이 원나라로 유학을 떠나 남중국의 선종사찰을 돌아다니면서 원의 큰 스님을 찾아가 자신의 깨달음을 증명 받는 것이 유행하던 시기로, 고려 유학승들은 자신들이 주로 돌아다녔던 '오산십찰(五山十刹)'이라 불리는 남중국의 선종사원에 대한 동경을 가지고 있었다. 이러한 시대 상황에서 회암사의 배치가 남중국 선종사찰과 유사하다는 것을 확인할 수 있다는 최근 연구 성과를 보면 회암사의 성격을 이해하는 데 많은 정보를 준다고 할 수 있다.

〈그림 4〉 〈송광사 건물 위치도 및 평면도〉 중 설법전 영역

　이상하게도 당시 회암사의 위상에 비해 이후에는 우리나라 불교건축에 큰 영향을 미치지 못했다고 볼 수 있다. 이것을 보면 회암사의 중창은 일회적 필요에 의해 이식되듯 지어진 사찰인 것이지 우리나라의 불교건축의 보편적 경향과 흐름을 같이하는 사찰은 아니라는 것을 알 수 있다. 특히 우리나라의 불교건축은 주불전의 뒤편에 회암사처럼 많은 건물을 정연하게 배치하는 경우가 없기 때문이다. 주불전의 뒤편에 수행을 지도하는 선사(先師)의 공간을 배치하더라도 회암사보다는 순천 송광사의 모습이 익숙한 것이다.

　「천보산회암사수조기」와 발굴 조사를 통해 확인된 회암사 배치 계획의 대강을 보면 앞쪽부터 좌우로 길게 배치된 회랑이 겹쳐져 있으며, 이 회랑의 중간에 놓인 문을 통해 안으로 들어가면 넓은 마당

〈그림 5〉 복원 회암사 모형

<그림 6> 팽성객사 정청과 좌우 익사

이 있는 보광전이 나온다. 그리고 보광전 뒤에는 설법전과 사리각이 앞뒤로 있으며, 그 뒤에는 좌우 대칭인 정청과 좌우방장으로 알려진 건물(□□□)이 있다. 이러한 정청과 좌우방장의 배치와 같이 중앙에 큰 건물을 중심으로 좌우에 작은 공간이 붙어 있는 대칭형 배치는 이전에도 있었지만 최근 회암사 때문에 널리 알려지기 시작하였다.

초기에는 이러한 평면의 건축을 '객사형배치' 또는 '이방형(耳房形) 건축'이라고 하여 조선시대 객사건축의 중심 공간과 평면이 같아 기능까지 같을 것이라고 생각해 이러한 사찰을 왕의 행궁 또는 역원(驛院)이라고 보는 견해가 있었다. 여기서 객사형배치란 객사 중심 건물의 평면과 같다는 의미이지만 나주 향교의 명륜당과 같이 문묘에

서도 같은 배치를 보이고 있다. 또한 이방형이란 좌우의 건물이 사람 얼굴에 양쪽으로 붙은 귀에서 비유된 것으로 보인다.

그러나 이러한 평면이 객사나 향교만이 아니라 이전부터 궁궐, 사찰은 물론 삼국시대부터 조선시대까지 시간적으로도 폭넓게 사용되는 배치 계획이라는 사실이 점차 알려지면서 행궁과 같은 기능의 건축이라는 한정적 이해보다는 무엇인가 중요한 영역을 구성하는 핵심적인 건물과 이 건물을 보조하는 공간을 표현한 구성으로 주거와 의례가 결합된 건축이라고 보는 견해가 제시되기도 하였다.

이러한 견해들을 중심에 놓고 보면 회암사의 배치는 우리나라 불교건축의 흐름 속에서 특정한 시기를 대표하는 중요한 건축임은 분명해 보인다. 남중국의 선종사원을 모델로 해서 지은 사찰이지만 이후로는 우리나라에서 이러한 건축 계획의 영향을 받은 것으로 보이는 사찰을 발견할 수 없다. 물론, 조선이 성리학의 나라라는 점을 고려할 때 회암사와 같은 규모의 불사가 일어나는 것이 쉽지 않았다는 생각도 충분한 설득력을 가지고 있으며, 이미 대부분의 요지에는 사찰이 다 들어서서 새로 사찰을 짓기보다는 기존 사찰을 유지 관리하고 있었기에 새로운 형식의 공간을 구현할 기회가 없었기 때문이라는 견해도 충분히 일리가 있다.

이와 같은 사정을 감안할 때, 회암사의 중창은 당시 혼란한 사회상의 안정과 흔들리는 국론의 통일, 왕권 재정비를 위해 중창하여 이 기세로 불교계는 물론 혼란한 사회를 통합하려는 정치적 의도에서 남중국 간화선풍을 전면에 내세운 이벤트였던 것이다.

조선 초 왕실원찰의 보편성

앞에서도 언급했듯 조선 초기 불교건축의 배치 계획을 알 수 있는 자료는 대부분 문헌이다. 특히 문헌으로 면모를 알 수 있는 사찰은 모두가 왕실원찰인데, 이성계 가문은 작게는 일가이지만 크게는 왕실이기 때문에 결과적으로 그 가문의 일이 곧 국가의 일인 것이다. 그래서 비록 그 기록이 개인 문집에 남아 전한다고 하더라도 국가가 행한 공식적 기록이라는 성격을 가진다고 볼 수 있다. 그렇기 때문에 조선 초기 불교건축의 모습을 비교적 자세히 알 수 있는 경우는 결국 국가가 행한 건축 활동뿐이라는 한계가 있다.

이처럼 조선 초 사찰 건축을 표현한 기록은 모두 합쳐야 10개 사찰을 채우지 못하지만, 1481년에 편찬된 『동국여지승람』에 실린 사찰의 수는 1,657개에 이른다. 이러한 점을 감안하면, 기록을 통해 확인할 수 있는 이 시기 왕실원찰의 배치 계획이 당시 전체 사찰을 대표한다고 장담할 수 없다. 하지만 이 원찰들은 조선 초에 특별한 역할을 부여받고, 충분한 경제적 지원을 받으며 지어진 사찰로서 수준 높은 건축이라는 점에서 보편적이지는 않아도 당시를 대표하는 사찰이라고 볼 수 있다.

그러나 왕실원찰이 최소 1,657개나 되는 당시 사찰들의 보편성을 얼마나 담고 있느냐는 질문이 나올 수 있는데, 이에 대해서는 왕실원찰을 충분히 파악한 후 원찰이 아닌 다른 사찰과의 비교를 통해 탐색해 나가면서 좀 더 구체화할 수 있을 것이다.

태조의 흥천사 창건과 고려의 유습

홍천사는 이성계의 비인 강씨의 원찰로 이 사찰을 지으면서 그 경위를 적은 「정릉원당조계종본사홍천사조성기」가 전하는데, 이 기록을 보면 초기의 모습을 추정해 볼 수 있다.

기록에 의하면 건물 간의 관계를 파악할 수 있을 정도로 구체적이진 않지만 건물의 용도를 충분히 짐작할 수 있어서 배치의 양상을 추정할 수는 있다. 등장하는 건물을 보면 우선 불전(佛殿), 승료(僧寮), 문(門), 랑(廊), 포(庖: 부엌), 벽(湢: 목욕간), 승당(僧堂) 등의 건물을 갖추었다는 적고 있는데, 글의 제목과 등장하는 건물의 명칭을 통해 홍천사의 성격과 배치를 짐작하기에는 큰 무리가 없다.

지금 생각하기에는 승료와 승당은 모두 요사라는 의미를 가지고 있어서 두 건물의 차이를 뚜렷하게 구분하기 쉽지 않지만, 승료는 생활공간에 가깝고 승당은 출가자들의 참선수행 공간인 좌선당이라고 볼 수 있다. 그렇지만 두 건물은 시대가 내려올수록 명확히 구분하기 어려워진다. 특히 좌선을 위한 승당이 있다는 것은 '조계종 본사'라는 흥천사를 설명하는 표현을 통해 홍천사가 선종의 대표 사찰이라는 종파적 성격을 보여준다. 승당의 구체적 이름은 알 수 없지만 회암사의 승당과 일자(日字)형 건물로 알려진 전단림 같은 성격의 건물이었을 것으로 추정된다.

현재의 홍천사는 태종이 태조가 승하하자 계모였던 신덕왕후를 후궁으로 강등하고, 현재의 서울 서대문구 정동에서 성북구 정릉동으로 무덤을 옮길 때 둘로 나뉘어 하나가 정릉동으로 가서 신흥사

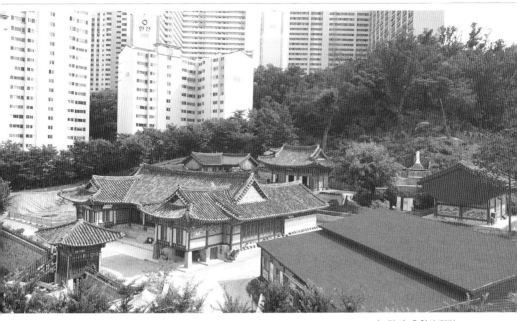

가 되었다. 1669년에 신덕왕후가 복위되면서 무덤이 원에서 능으로
다시 확대되는데, 이후 신흥사는 현재의 위치로 옮겨가게 되었다. 그
리고 정동에 남았던 흥천사는 연산군 대에 불타 없어졌다.

　이처럼 흥천사의 배치를 정확히 알 수는 없지만, 기록에 전하는
이름으로 불전과 회랑을 사용한 중심 사역과 참선을 하는 공간이
있다는 사실 등을 통해 중심 사역의 개략적 배치 계획과 그 공간의
성격을 추정해 볼 수 있다. 회암사부터 흥천사까지 왕실이 후원하는
핵심 사찰이 모두 선종사찰이라는 것은 여말선초 불교계는 선종 우
위의 분위기가 뚜렷했음을 보여준다.

진관사의 수륙사

진관사는 사찰의 중심 사역에 대한 기록이 남아 있지 않다. 다만 진관사의 일부에 수륙재를 설행할 수 있는 공간인 수륙사(水陸社)를 만들면서 적은 기록이 전한다. 「진관사수륙사조성기」에 보면 수륙사를 크게 상·중·하 3단(三壇)으로 구분하여 각 단마다 3칸의 건물을 지었다고 한다. 이 중에 중단과 하단에는 좌우에 각 3칸의 욕실(浴室)을 짓고, 하단의 좌우에는 왕실의 선조인 조종(祖宗)의 영실(靈室) 8칸을 지었다고 한다. 그리고 문(門), 랑(廊), 주(廚: 부엌), 고(庫)가 갖추어졌다고 기록되어 있다.

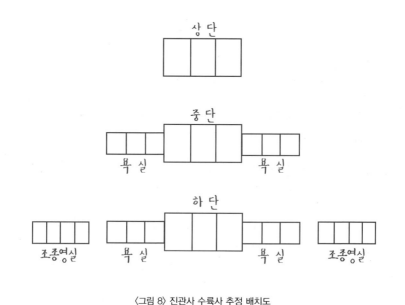

〈그림 8〉 진관사 수륙사 추정 배치도

이는 수륙재를 설행하는 특별한 구역인 수륙사에 대한 배치이기 때문에 사찰배치와는 다른 성격이라는 점을 인정하지 않을 수 없다. 하지만 이후 사찰에서 행해지는 수륙재는 진관사의 수륙재와는 달리 사찰의 중심 사역에서 설행되고 있다. 이를 보면 진관사에 마련된 수륙사의 배치가 사찰의 중심 사역에 반영된 부분이 적지 않았을 것으로 생각된다.

진관사가 능침사였는지는 알 수 없지만, 조종의 위패를 봉안하고 수륙재를 설행하는 사찰이었다는 것을 통해 상당한 규모의 왕실원당이었다는 것은 분명하다. 이 또한 고려의 유습임이 분명하다.

조선 초 왕실원찰의 두 종류

다음으로는 양평의 상원사이다. 비슷한 시기 경기도 양평 미지산과 강원도 평창 오대산에 상원사가 등장하는데, 지금 검토하는 사찰은 양평 상원사로 당시 양평의 지명은 지평이었다. 이 사찰의 현황은 『관음현상기』라는 책에 나온다. 이 책은 1461년 세조가 경기지역을 돌아보다 상원사에 유숙을 하던 날, 우연히도 관음보살을 친견하게 된 상황을 그림으로 표현한 것이다.

관음보살이 나타나는 것으로 묘사된 부분의 아래쪽에 조감도처럼 상원사의 모습이 표현되어 있는데, 이것은 적어도 1462년 이전의 상원사 모습이 되는 셈이다. 이때 상원사는 세조가 관음보살을 친견한 인연으로 왕실의 지원을 받아 중창하였는데, 이것을 계기로

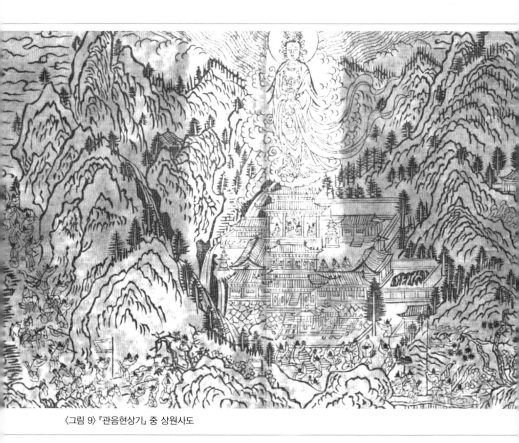

〈그림 9〉 『관음현상기』 중 상원사도

효령대군의 원찰이 되었다. 위 그림은 효령대군의 원찰이 되기 직전 상원사의 모습이라고 볼 수 있다. 다만, 이런 모습의 가람을 갖춘 시기가 언제인지는 정확히 알 수 없지만 그리 오래전에 갖추어진 것은 아니라고 생각된다.

위 그림을 보면 문과 그 문이 포함된 회랑이 앞뒤로 겹쳐서 배치되어 있고, 그 안에는 안마당 좌우에 건물이 있으며 이외에도 주불

전과 나란하게 좌우로 배치된 건물이 있다. 그리고 왼쪽에는 알 모양의 탑신이 있는 승탑이 있고, 우측에는 전형적인 신라계 석탑이 배치되어 있으며 동쪽으로는 바위를 포함한 조경 공간을 담장 안쪽에 조성하였다.

이 사찰의 규모는 크지 않지만 회랑이 아직도 중첩되어 있으며, 전체적인 배치는 완벽한 좌우 대칭은 아니지만 어느 정도 대칭을 유지하고 있다. 그리고 회암사나 혜음원처럼 사찰의 뒤편은 아니지만 기록으로 전하는 도성 안의 원각사처럼 사역의 한 편에 조경 공간인 원(苑)이 있는 것을 알 수 있다.

이외에도 세조~성종 대에 활동한 김수온(1410~1481)의 『식우집』에 실린 묘적사(1448), 오대산 상원사(1465), 원각사(1467), 봉선사(1469), 정인사(1471), 회암사(1473) 등의 기문을 통해 당시 배치 계획을 비교적 상세하게 확인할 수 있다.

이 사찰들은 오대산 상원사를 제외하고는 모두가 동일하다 할 정도의 비슷한 건축공간을 공유하고 있는데, 이 중 대표적인 것은 정문(正門)과 종루(鍾樓)이다. 긴 랑 중간에 정문이 있고 이 정문 앞에는 종루가 배치되어 있으며, 그 앞에는 다시 문이 있는 랑이 배치되어 있다. 이런 특징을 공유하는 사찰 중에 정인사를 『식우집』의 「정인사기」 내용을 통해 보면, 그 특징적 배치가 확인된다. 기록 중에 '남횡장랑(南橫長廊)'이라고 하여 랑은 좌우 방향으로 길게 놓여 있다고 하면서, 그 바깥쪽에는 '종립종각(縱立鍾閣)'이라고 하여 랑과 종각이 마치 '丁'자처럼 직교하고 있는 것을 알 수 있다.

정인사의 배치로 미루어 볼 때, 다른 사찰의 기록에서는 횡(橫)과

나한전

법락당(상실)　　　　범웅전　　　　원종당(상실)

법운당
(산상)　　　　　　　　　　　　　　탑한당
　　　　　　　　　　　　　　　　　(승당)

원적문　　식당　　　　팔한료

탁마료　　　전법루　　　　반학료

모각문

대객허실제　발전료　완수료　단감료　침미료　참운료

사홍문

〈그림 10〉 정인사 추정 배치도

종(縱)의 표현은 없지만 정문과 종루(종각)가 거의 같은 방식으로 기록되어 묘적사, 원각사, 봉선사가 정인사와 같이 정문과 종루가 직교된 배치였을 것으로 생각된다. 이러한 배치상의 공통점은 사찰의 역할과 이 사찰들을 모두 왕실이 후원하고 있다는 점을 통해 능침사가 가지는 배치 계획의 공통적 특징이라는 것을 알 수 있다.

그러나 같은 시기의 왕실원찰인 양평 상원사와 오대산 상원사는 앞에서 언급한 정인사 등과 같은 정문과 종루의 배치가 없는 것이 분명하다. 그리고 이성계가 머물렀고 세조 연간 정희왕후가 후원하여 중창한 회암사도 이러한 건축적 특징은 없었던 것으로 보인다. 물론 1469년 정희왕후의 후원 때 기록된 「회암사중창기」는 이 부분에

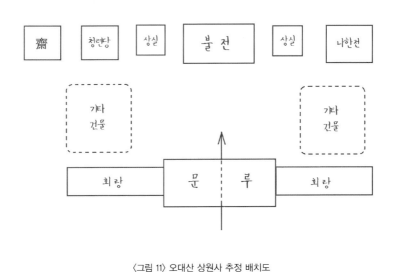

〈그림 11〉 오대산 상원사 추정 배치도

대한 묘사가 구체적이지 않아 단정할 수는 없지만 발굴 결과에서 정문과 종루가 직교하는 배치가 발견되지 않았으며, 양평 상원사도 세조의 관음보살 친견 이후 지원받아 중건한 모습은 알 수 없다.

그러나 오대산 상원사의 경우 왕실원찰인 것은 분명하지만, 별도의 종루 없이 문루에 종을 걸어 두고 사찰의 한쪽 편에 별도로 재(齋)를 마련한 것으로 보아 이 재에서 왕실을 위해 기도한 것을 알 수 있다. 이처럼 왕실원찰이라고 해도 정자각(丁字閣)형 공간이 구성된 사찰과 그렇지 않고 재를 지어 놓고 기도를 하는 사찰로 구분되는 것을 알 수 있다.

16세기 중반 춘천 청평사나 임란 이후부터 17세기 중반 사이에 중창된 화엄사, 금산사, 대흥사, 봉은사 그리고 18세기 부석사, 관룡사, 낙산사 등에서도 같은 배치가 계속되고 있었다는 직간접적인 사료들이 확인되는 것으로 보면 정문과 종루가 직교하듯 배치되어 마치 정자각과 같은 건축공간을 표현하는 수법은 적어도 조선 초 능침사에서 사용되기 시작해서 이후로도 한동안은 지속된 공간의 표현 방법임을 알 수 있다.

조선 초 왕실원찰의 대표성

세조부터 성종 연간에 건립된 능침사들은 태종과 정종에 의해 건립된 능침사처럼 모두 산릉 인근에서 능침을 수호하고 제사를 지내는 역할을 했다. 당시에는 선왕과 선후의 기일에 제사를 유교식과

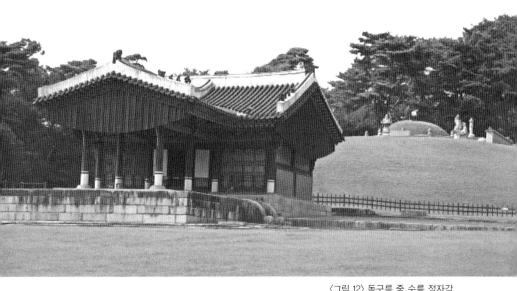

<그림 12> 동구릉 중 수릉 정자각

불교식으로 두 번 지냈는데, 산릉에서는 유교식, 사찰에서는 불교식
으로 제사를 지냈다는 것을 알 수 있다. 이때 능침사에서 지낸 불교
식 제사는 기신재(忌晨齋)라는 것으로, 제사를 지내는 중심 사역에
마치 산릉의 침(寢)에 해당하는 정자각을 구현한 것이다. 참고로 능
(陵)은 무덤을 의미한다.

조선 초기 원래 능침사의 역할은 왕릉을 관리하고 때마다 제사를
지내는 것이었는데, 이후 조선이 성리학의 나라로 자리를 확고하게
잡아가면서 왕릉의 관리도 국가가 직접 관리를 파견하여 그 관리가
관할하는 재실을 두는 체제가 되면서 능침사는 서서히 축소되다가
결국 조선 후기에는 사라지게 된다.

조선 초기 능침사를 비롯하여 오대산 상원사와 같은 기도사찰의 사례들은 모두 국가가 직접 참여하여 사찰을 조성한 사례이다. 이러한 사찰들은 왕실을 위해 기도하는 사찰이기 때문에 규모나 지원이 대단한데, 당시 대다수인 일반 사찰을 대표할 수 있을지는 의문이다. 즉, 국가가 지원하여 새로 짓거나 크게 중건한 사찰이 새롭게 들어선 왕조를 대표하는 사찰이라고 할 수는 있으나, 이보다 훨씬 더 많은, 원찰이 아닌 사찰의 배치 계획을 대표한다고 볼 수는 없다. 그래서 원찰은 아니지만 이전부터 이어져 내려오는 건축을 근간으로 조금씩 수리하면서 유지된 사찰을 살펴보면 비슷한 시기 사찰의 배치 계획을 이해하는 데 도움이 될 수 있다.

조선 초의 전형적인 사찰 배치는 아니지만, 15세기에 지어진 건물이 남아 있어 어느 정도는 그 당시의 사찰 배치를 추정할 수 있는 개심사와 주로 고려 중기부터 조선 전기에 이르는 건물로 구성된 봉정사에서는 조선 초 혹은 그 이전부터 조선 초기까지 이어지는 일반 사찰의 배치 계획을 어느 정도 추정해 볼 수 있다.

우선 봉정사를 살펴보면, 고려 중기에 지어진 것으로 추정되는 극락전과 여말선초에 지어진 것으로 알려진 대웅전이 나란히 있고, 화엄강당을 중심으로 안마당 좌우 요사인 고금당과 무량해회가 마주보며 두 개의 안마당을 구성하고 있는 배치이다.

그리고 개심사는 1484년에 지어진 대웅전과 1477년에 세 번째로 중창한 심검당이 안마당에 면하여 배치되어 있고, 이 두 건물의 맞은편에는 각각 조선 후기의 건물인 우화루와 무량수각이 배치되어 있다.

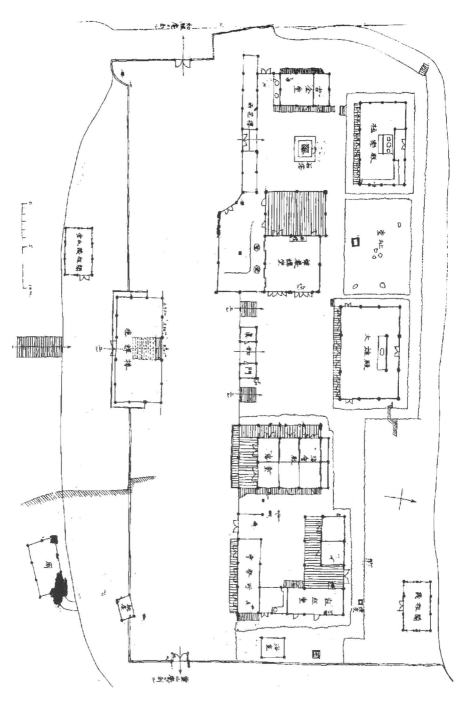

〈그림 13〉 일제강점기 봉정사 배치도

〈그림 14〉 1940년대 개심사 배치도

이 두 사찰은 모두 완전한 조선 초 배치라고 할 수는 없지만, 『관음현상기』의 상원사도와 비교하여 보면 공통점과 차이점을 모두 발견할 수 있다. 이 사찰들은 앞에서 검토한 왕실원찰과는 거리가 있는 사찰이지만, 적어도 조선 초 혹은 그 이전부터의 건축 계획이 이어져 온 산중소찰(山中小刹)이다.

개심사나 봉정사와 같이 조선 초기에는 3칸 정도의 작은 요사가 안마당에 면해 있었던 것을 알 수 있으며, 봉정사의 경우 극락전 안마당 전면에 랑이 안마당을 가로막듯 버티고 있는 배치이다. 이러한 배치는 세조~성종 대에 국가가 지원한 사찰에서도 확인되는 특

징으로 이미 몇몇의 연구에서 제기된 중심 사역을 둘러싸고 있는 이전 시기의 회랑에서 측면의 회랑이 먼저 해체되고 전면만 남게 된 변화의 결과라고 보는 연구 성과들과 부합하는 모습이다. 그렇다면 회랑이 안마당을 둘러싸는 오래된 방식이 고려시대를 거치며, 먼저 측면 회랑이 요사와 같은 생활공간으로 대체된 직후의 모습이 바로 이 모습이라고 볼 수 있다.

이렇게 살펴본 바와 같이 시대적 변화에 의한 배치의 큰 틀은 공통점을 찾을 수 있지만, 앞에서 정자각을 재현한 독특한 건축공간은 능침사에 한하는 건축이라고 볼 수 있다.

안마당에 면한 요사의 성격

안마당을 감싸는 회랑의 시대적 변화에 대한 설명에 동의한다면 흥미로운 논리적 전개가 가능해진다. 그 이유는 조선 초기일수록 안마당 좌우에 들어서는 요사가 단순한 생활공간이 아니라 주지 등과 같은 주요 인사의 거처이거나 좌선을 위한 수행공간이라는 사실을 설명하기 한결 수월해지기 때문이다. 이러한 것은 요사의 이름을 통해서 충분히 짐작이 가능한데, 심검당이라는 당호의 의미는 무명을 베어 버리는 마음의 칼을 찾는다는 것이고, (고)금당은 조사를 선양하는 전통을 엿볼 수 있는 당호로 생각되며, 무량해회는 수행자들이 바다와 같이 많이 모여 있는 것을 상징하는 당호인 것이다.

개심사의 경우 우화루와 무량수각은 모두 18세기 이후에 들어선

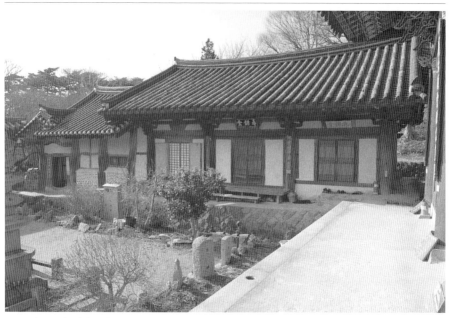

〈그림 15〉 개심사 심검당

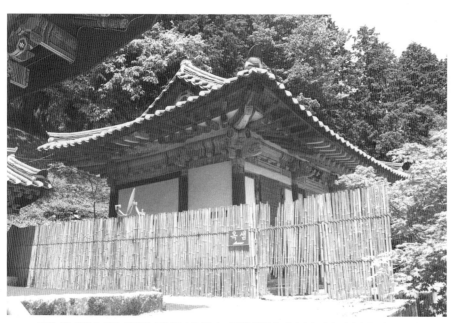

〈그림 16〉 옥천사 금당-대웅전, 명부전, 팔상전과 나란한 위치에 배치되어 있어 일반적인 요사와는 다르게 사용되고 있음을 알 수 있다.(그림 134 참조)

건물로, 대웅전과 심검당에서 느껴지는 시대감과는 큰 차이가 있다. 그래서 개심사에서는 대웅전과 심검당을 통해 무량수각과 우화루가 있는 자리의 조선 초 모습을 어느 정도 추정해 볼 수 있다. 심검당의 맞은편에는 심검당과 대칭되는 규모와 평면의 건축이 있었을 것으로 추정할 수 있지만, 우화루 자리는 대웅전과 대칭적으로 추정할 수 없다. 그렇지만 봉정사를 참고하면 이를 어느 정도 추정할 수는 있다. 일제강점기의 배치도를 보면 봉정사 대웅전 앞의 덕휘루(만세루)와 극락전 앞의 우화루가 나란하게 배치된 것을 볼 수 있다. 실제 봉정사 우화루는 전면 랑 속에 한 부분을 말하는 것인데, 『관음현상기』 속의 그림이나 「상원사중창기」 속에 글로 묘사된 문루와 같

은 형식으로 볼 수 있다.

봉정사의 경우를 통해 이전부터 이어지던 회랑의 해체 경향이 조선 초에는 전면 랑만 남기는 데까지 변화했다는 것을 알 수 있다. 이러한 경향은 왕실의 원찰만이 아니라 일반 사찰에서도 나타나는 당대의 보편적 특징이라고 할 수 있다.

15세기의 구조적 건축형식 : 새로운 시대의 공포, 익공

건축형식을 구분하는 방법

우리나라의 전통 건축물은 보편적으로 공포를 구성하는 수법을 기본으로 하여 구분한다. 그것은 공포를 구성하는 수법의 차이가 건물의 뼈대를 구성의 방법의 차이와 깊은 연관이 있다고 보기 때문이다.

우리나라에 남아 있는 전통 건축물은 조선시대, 그것도 조선 후기에 지어진 것이 대부분이고, 중국이나 일본처럼 건축기술을 기록하고 있는 오래된 기술 서적도 전하지 않는다. 이 때문에 우리나라에서 오래전에 건축형식을 어떻게 나누었는지 전혀 알 수가 없다. 그래서 우리나라 건축을 연구하는 사람은 중국의 사료에 관심을 기울이는 경향이 있으며, 그 사료 중에서도 지금으로부터 약 900년 전에

쓰인『영조법식』을 중시한다.

『영조법식』에서는 건축을 규모에 따라 크게 전당식과 청당식으로 구분한다. 전당식은 큰 규모의 건축물에, 청당식은 이보다 작은 건축물에 주로 사용되는 방식으로서 두 방식의 핵심적 차이는 모두 같은 높이의 기둥을 사용하느냐, 아니면 고주와 평주를 섞어서 사용하느냐는 것이다.

전당식은 보의 쓰임이 중요한 지붕 구조이고, 청당식은 보의 쓰임보다는 상대적으로 기둥의 쓰임이 많은 방식이다. 이러한 차이가 공포의 형식 차이와 연관될 것이라는 견해가 주류이긴 하지만, 실제로는『영조법식』이 편찬된 시기에 중국에서 지어진 대부분의 건축물을 전당식과 청당식으로 분명하게 구분하기 어렵다는 것이 중론이다. 그렇다고 이러한 구분이 잘못되었다고 단정할 수 있을까? 이미 당나라 때에 중국은 하나의 건축문화를 공유하게 되었다고 한다. 당나라 이전에는 건물들이 계통에 따른 자기정체성으로 분명하게 구별되었다면, 당 이후에는 다양한 건축문화의 상호 작용과 기술의 비약적 발달로 통합된 기술을 구사하는 경향이 더 커졌다는 의미이다.

『영조법식』이 편찬되던 12세기 초 중국의 상황도 이와 같은데, 중국보다 늦은 시기에 지어진 건축이 대부분인 우리나라에서 공포의 형식과 건축 계통의 상관성을 규명하기는 더 어려워 보인다. 다만,『삼국사기』의 '옥사조'에 나오는 공아(栱牙)와 화두아(花斗牙)의 구분에서 단어를 구성하는 한자의 뜻을 볼 때, 공아가 더 높은 계급이 사용하는 건축에 사용된 공포이고 화두아는 공아를 사용하는 계급보

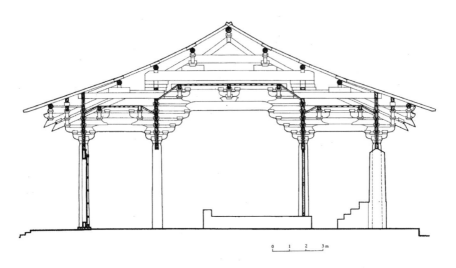

0 1 2 3m

〈그림 18〉 전당식(불광사 대전)

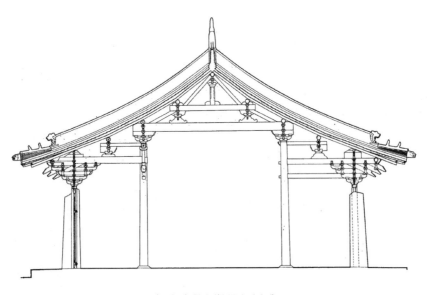

〈그림 19〉 청당식(숭복사 미타전)

〈그림 20〉 대량식

〈그림 21〉 천두식

다 낮은 계급의 건축에 사용된 공포라는 식의 추론은 가능하다.

대량식(擡樑式)과 천두식(穿斗式)의 차이와 연관지어 공아는 대량식, 화두아는 천두식에 사용된 공포일 것이라는 논리적 전개도 가능하다. 여기서 대량식 건축은 보의 사용이 눈에 띄는 건축형식으로, 앞에서 언급한 전당식과 상관성이 높다. 천두식은 기둥을 높이 올려 도리를 직접 지지하고 기둥 간에는 인방과 같은 부재로 연결하는 건축형식으로, 청당식과 관련성이 높은 방식이라고 볼 수 있다. 대량식과 천두식은 동아시아 가구식 목조건축을 구분하는 가장 보편적 분류법이라고 할 수 있다.

이와 같은 유추를 통해 공아는 다포식, 화두아는 헛첨차 주심포식 또는 익공식 공포와 친연성이 크다는 식의 이해가 가능하다. 물론 이러한 전개는 실증적이지는 않지만 논리적 근거는 있다고 생각한다.

공포의 독자성과 가구법의 통일성

그렇지만 15세기 건물에서 공포의 형식과 건물의 뼈대를 구성하는 가구법의 계통을 연결 지어 볼 수 있는 건물은 없다. 아마도 계통적 차이가 있는 건축 간의 융합에 의해 상징성이 강한 공포는 비교적 형태나 수법 속에 정체성을 유지하고 있었지만, 구조체의 구성이라 할 수 있는 기둥과 보의 사용 방법, 즉 가구법은 이미 충분한 합리화의 과정을 거쳐 최적화되었기 때문에 건축형식상 구분에 의

〈그림 22〉 광승상사 미타전

〈그림 23〉 연탄 심원사 보광전 공포

미가 있을 정도의 차이는 이미 없어졌다고 생각된다.

앞에서도 언급했듯이, 고려 말과 조선 초는 사회적 모순이 극한에 달해 사람들이 새로운 사회질서를 원했고, 그 결과 조선이라는 성리학의 사회를 초래했다는 사실을 살펴보았다. 사회를 지배하는 이념이 건축에까지 영향을 미쳤다면 그 영향을 받은 것은 주로 궁궐과 같은 권위 건축이었을 것이며, 결과적으로 상징을 표현하기 쉬운 의장에 좀 더 민감하게 영향을 주었을 것이다. 하지만 왕조가 바뀌면서 같이 교체된 지도적 이념이 건축에 영향을 미쳤는가 하는 문제는 많은 논쟁이 되고 있다.

특히 고려 말에는 원에서 사용되던 다포식 건축이 고려에 직접적으로 수용되었다고 알려져 있는데, 현존하는 가장 오래된 다포식 건축이 원나라와 매우 흡사하다는 것이 근거가 되고 있어 지금까지도 대부분이 이러한 주장을 인정하고 있다.

물론 그렇다고 해서 다포식 건축이 이때 처음 시작되었다고 하는 것은 아니다. 현재 다포식 건축이란 주심포식 건축에 대별되는 구분법으로 지붕 하중을 축부에 전달하는 방법의 차이에 의해서 구분된다고 믿고 있다.

우리나라에서 그나마 두 형식을 서로 의미 있게 비교할 수 있는 시기는 빨라야 14세기이며, 그 사례도 아주 제한적이기 때문에 이 시기의 건축을 비교하는 것은 쉬운 일이 아니고 비교의 결과도 장담할 수 없다. 14세기 건축을 살펴보면 차이점도 있지만 이미 상호 간에 상당히 동화되어 있다는 사실을 분명하게 알 수 있기 때문이다. 조금 단적으로 말하자면, 고려 말 주심포와 다포의 차이는 공포

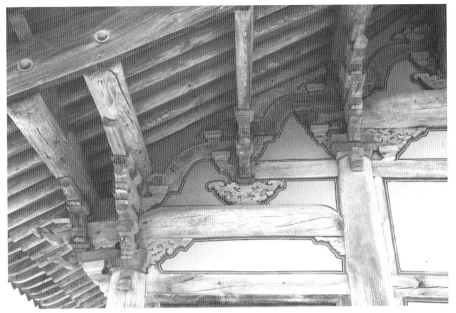

〈그림 24〉 수덕사 대웅전 가구 상세

의 구성방식과 공포의 많고 적음, 그리고 구조재를 조각하여 장식하는 정도를 제외하고는 큰 차이가 없다고 볼 수도 있다.

수덕사 대웅전은 전후에 고주를 두고 앞뒤로 퇴칸을 다는 방식으로 평면을 넓히고, 연탄 심원사 보광전은 뒤편에만 후불벽이 설치된 고주를 사용하여 마치 수덕사 대웅전에 비해서는 보를 상대적으로 더 많이 활용하는 기둥과 보의 조합을 사용하고 있어 서로가 아직 완전한 동화가 일어나지 않았다고 말할 수 있다. 하지만 성불사 응진전의 경우 측벽과 중앙칸, 협칸에서 모두 기둥과 보의 조합을 다르게 하고 있는 것을 보면, 이미 수덕사 방식과 심원사 방식을 모두

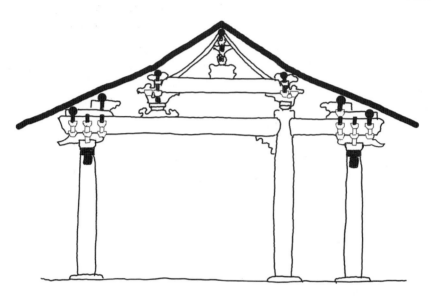

〈그림 25〉 성불사 응진전 단면

〈그림 26〉 성불사 응진전 평면

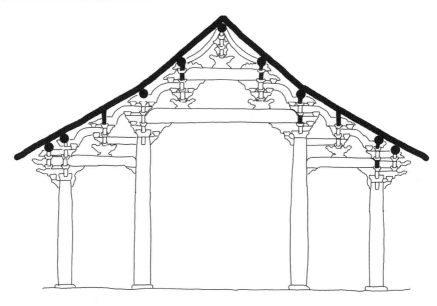

〈그림 27〉 수덕사 대웅전 단면

〈그림 28〉 수덕사 대웅전 평면

자유롭게 구사하고 있다. 그렇다면 두 형식 간에는 이미 동화가 완전히 끝나고 필요에 따라 수법을 선택하고 있음을 알 수 있다.

공포의 다양함은 활발한 생명력이 원천

그러나 이러한 한계를 인정하고도 건축구조의 형식적 차이를 기준으로 건축물을 분류해 보는 것은 역시 의미 있는 일이다. 조선 초는 양식사 또는 기술사적으로 고려 말과 같은 시기로 볼 수밖에 없다. 그 시기에는 수덕사 대웅전, 성불사 극락전, 부석사 조사당, 거조암 영산전 등과 같은 건물과 더불어 연탄 심원사 보광전, 봉정사 대웅전과 같은 건물도 지어졌다.

이 건물들은 구조적으로 이미 충분하게 시행착오를 거친 것들로서, 다른 국가적 건축물들과 비교해도 전혀 뒤떨어지지 않는다. 강릉 임영관 삼문, 숭례문처럼 고려 말이나 조선 초에 국가 주도하에 지어진 궁궐이나 관가 건축과 비교해도 전혀 차이가 없는 건축기술을 공유하고 있다. 또한 조선 초는 조선 중기 이후처럼 사찰과 궁궐 건축 간에 사용되는 공포의 표현 수법 차이가 비교적 분명한 시기는 아니고, 같은 수법을 공유했던 것으로 보이는데 이는 이전부터 이어지는 문화적·기술적 관성의 영향일 것이다.

조선 초에 지어진 다포식 건축물은 봉정사 대웅전을 제외하고는 개심사 대웅전, 숭례문 그리고 오대산 적멸보궁의 내부 건물이 전부이다. 봉정사 대웅전의 경우, 조선 초에 지어졌을 가능성이 충분

〈그림 29〉 개심사 대웅전 공포

하지만 고려 말에 지어졌을 가능성도 제기되었고, 양식적으로도 개심사 대웅전과 비교했을 때 분명히 앞서는 특징을 보이고 있어 고려 말 창건 가능성을 완전히 배제할 수는 없다.

주심포식의 경우 다포식에 비해 조선 초에 지어진 사례가 많은데, 정수사 법당 후면 공포가 대표적이며 개목사 원통전, 도갑사 해탈문, 무위사 극락전 등이 15세기에 지어진 것이 분명한 건축물이다. 이 건축물들은 모두 맞배집으로 규모가 크지 않은 편이기 때문에 대량을 하나의 부재로 사용하고 있다.

〈그림 30〉 정수사 법당 후면 공포

주심포식은 고려시대부터 이어지는 공포의 한 종류로, 현재는 공
포를 구성하는 보 방향 부재인 살미가 주두 위에만 놓이느냐 또는
주두 밑에도 놓이느냐 따라 주심포식 공포를 다시 세분하고 있다.
15세기가 되면 적어도 불교건축에서는 좀 더 다양한 형태의 공포
가 나타나는데, 그 변화의 시작을 보이는 것은 헛첨차가 있는 공포
이다. 아무래도 기둥과 공포를 연결하는 헛첨차가 있다는 것은 그렇
지 않은 형식에 비해 변화의 가능성이 크다고 할 수 있다. 그 이유
는 공포는 보와 기둥 사이에 구성된 구조물로 외부의 첨차는 브래
킷(bracket), 내부의 보아지는 혼치(haunch)의 역할을 하고 있기 때문
에 하중에 의해 변형의 압력이 크게 작용한다.

공안

〈그림 31〉 도갑사 해탈문 공포-헛첨차가 바로 위의 부재와 빈틈없이 밀착되면서 헛첨차에 있던 공안은
틈이 메워지고 흔적만 남는다.

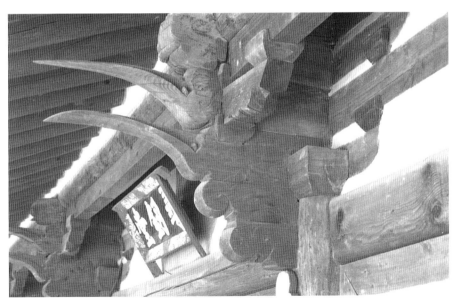

〈그림 32〉 개심사 심검당 공포

헛첨차가 사용된 기간은 길지 않았는데, 그 이유는 그것이 변형에 약했기 때문으로 보인다. 실제 도갑사 해탈문의 경우, 헛첨차인 것처럼 주두 아래의 보 방향 부재를 설치했지만 진짜 헛첨차로 치목하지는 않고, 두 번째 부재와 밀착되게 한 후 공안만 표현하여 헛첨차를 처짐에 강하게 조치한 것을 보면 알 수 있다.

이러한 변화는 당시에 전국적으로 일어난 것으로 보이는데, 개심사 심검당의 경우는 공안조차 없어 익공의 시작으로 볼 수 있다. 이

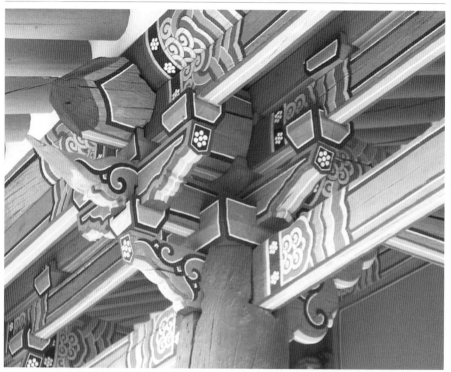

〈그림 33〉 강릉 향교 대성전 공포─헛첨차 주심포이면서도 삼분두가 사용되고 있어 종묘 정전, 사직단 정문의 공포를 떠올리게 한다.

를 뒤집어 보면 헛첨차를 사용한 공포가 얼마나 광범위하게 사용되었는지를 알 수 있는데, 동일한 시기에 산발적이지만 전국적으로 헛첨차 공포의 단점을 보완하려는 건축적 시도가 있었음을 보여주는 것이다.

그런데 이러한 변화가 관영건축에도 있었는지 확인할 수는 없다. 다만 앞에서도 언급했듯이, 강릉 향교 대성전처럼 헛첨차를 사용한 주심포 건축에 다포식 공포에서처럼 보머리를 크게 삼분두로 뽑아냈다는 것은 이전의 주심포 건축에서는 찾아볼 수 없는 조합으로 이는 이 시기의 역동적 변화를 잘 보여주고 있는 것이다. 물론 이 건물은 조선 후기에 개수된 흔적이 공포의 곳곳에 남아 있지만, 큰 틀은 창건 당시를 그대로 유지하고 있다.

헛첨차를 사용하는 주심포식 공포 외에도 무위사 극락전은 전형적인 주심포식 공포처럼 뾰족한 살미의 끝과 당초를 표현한 조각 등은 여전하지만 부석사 무량수전이나 봉정사 극락전의 공포처럼 헛

〈그림 34〉 수덕사 대웅전 공포　　〈그림 35〉 성불사 극락전 공포　　〈그림 36〉 무위사 극락전 공포

첨차 없이 주두 위에서만 공포를 구성하는 특징을 잘 보여주는 사례이다. 이 건물의 공포는 헛첨차만 없을 뿐 수덕사 대웅전, 성불사 극락전 등과 거의 같은 유형의 공포이다. 이처럼 15세기는 계통을 달리하는 공포들이 매우 활발하게 영향을 주고받으면서 다양한 변화가 일어났던 시기라고 할 수 있다.

16세기 불교건축

- 성리학의 완고함과 불교건축의 잠재력

사림의 등장과 기신재의 퇴조

세조와 성종 대에 이르는 국가 질서의 형성기가 지나고 연산군의 혼란기를 거쳐 중종 대에 들어서면서 조선은 어떤 면에서는 전혀 새로운 국면으로 접어든다고 할 수 있다. 일반적으로 조선의 개국에 종사한 신진사대부와 세조가 권력을 잡는 정변에 공헌한 훈구파 등의 기득권 세력과는 전혀 다른 사고를 가진 지식인 집단을 사림(士林)이라 부른다. 이 지식인 집단인 재야의 성리학자들이 성종 대부터 서서히 중앙 정계에 진출하기 시작하지만, 몇 번의 사화(士禍)를 거치면서 좌절된다. 그러다가 선조 대에 이르러서 사림은 비로소 국정의 주도권을 잡게 되는데, 이러한 과정을 거치면서 역사의 전면에

등장하게 되었다.

이들은 성리학에 입각해 국정을 운영하였는데, 사안에 대한 해석이나 정견의 차이에 따라 분파를 이루어 대립하기도 하였다. 이미 이때가 되면 조선은 유교경전을 공부하여 과거를 통해 등용된 선비들이 운영하는 확고한 관료시스템의 나라가 된다. 사림의 집권으로 불교가 직접적으로 억압받은 것이 아니다. 다만 불교계는 그동안 누렸던 혜택을 더 이상 받을 수 없는 처지가 된 것이다. 성리학에 기초한 도학정치의 구현은 국왕이 스스로 모범을 보여 백성을 교화하는 것이기 때문에 백성이 교화되지 않았다는 것은 국왕의 부족함을 의미한다.

그렇기 때문에 이교(異敎)인 불교에 의탁하는 백성이 있다는 것은 왕의 덕이 부족하다는 것을 의미하므로 불교에 대한 강제력을 행사하기보다는 왕 스스로가 반성을 통해 더욱 백성에게 모범을 보여 교화하는 식의 해결책이 선택되는 것이다.

이러한 이유로 조상에 대한 효의 차원에서 공공연히 왕실원찰을 운영하였던 왕 또는 왕실이 이제는 모범을 보여야 한다는 이유로 왕실원찰의 운영과 같이 성리학이 강조하는 주자가례에서 벗어나는 행동은 하지 말아야 하는 것이다. 실제 조선의 국가 기틀이 갖추어진 이후 국가가 실시하던 모든 이교의 행사를 폐지하려 한 것은 사림의 집권 이후 국가와 불교의 관계가 이전과는 매우 다르게 변화했음을 보여준다.

이미 승과와 도첩제는 성종과 연산군 대를 거치면서 폐지되었고, 중종 대에는 선왕과 선후에게 능침사에서 지내는 불교식 제사인 기

신재(晨齋)까지 폐지하겠다고 한 것은 성리학을 기반으로 하는 국가 질서가 순차적으로 갖추어졌다고 볼 수 있는 상징적 조치들이다.

산릉제사의 두 가지 성격과 기신제의 정착

15세기 말에서 16세기 중반까지 이어지는 왕실의 기신재 혁파 논란은 이러한 상황을 잘 보여주고 있다. 이전까지는 전적으로 능침사에 의존해 산릉제사를 불교식으로 지냈는데, 국가의 공식적 의례들이 모두 갖추어지자 산릉을 돌보는 관리를 정해 놓고 제사를 지내는 방식으로 바뀌었다. 하지만 왕실은 국가가 주도하는 유교식 산릉제사[晨祭]와는 별도로 능침사에서 불교식 제사[晨齋]를 계속 지냈는데, 아무래도 이전과 같은 위상은 아니었다.

산릉제사는 성묘처럼 산소에서 지내는 제사를 의미한다. 지금도 산소 인근에 재실을 지어 놓고 기일 새벽에 제사를 지내는데, 이를 '기신제'라고 한다. 이는 '기신재'와는 다르다. 기일 새벽에 지내는 점은 같지만, 재(齋)는 재계(齋戒)를 의미하며 '마음과 몸을 깨끗이' 하고 돌아가신 부모님의 공덕을 후손이 대신 쌓아 부모의 혼령이 극락으로 갈 수 있게 하는 불교식 의례를 가리킨다.

이처럼 기신제라는 산릉제사가 점차 일반화되면서, 기신재의 설자리는 점차 줄어들었다. 이러한 변화는 능침사의 수가 줄어드는 것을 통해서도 알 수 있다. 세조 대까지는 능침사를 산릉마다 두었는데, 혁파 논란 이후 문정왕후 섭정 시기를 거치면서 모든 왕릉의 기

신재가 회암사로 통합되었다. 이전처럼 산릉마다 능침사를 두는 것은 더 이상 있을 수 없는 일이 된 것이다. 산릉제사를 사찰이 아닌 국가가 주도하게 되면서 불교는 더 이상 이전과 같은 위상을 유지하지 못하게 된 것이다.

과거의 지위는 잃었지만 생활 속에서는 건재한 불교

16세기에는 15세기와 같이 사찰을 중창하고 그것을 기록한 공식적 자료가 거의 남아 있지 않다. 여기서 공식적이란 의미는 앞에서도 언급했듯 왕실의 지원 기록과 주요 인사들이 작성한 중창 및 창건기 등을 말한다. 현재 남아 있는 불교건축도 15세기 건축보다 16세기 건축이 규모도 작고 남아 있는 수도 적어 불교의 입장에서는 16세기가 15세기와는 다르게 특별한 변화를 겪은 시기라고 추정할 수 있다.

16세기 불교건축이 15세기보다 위축되었다는 사실을 통해 대규모의 재정이 들어가는 건축 행위가 16세기에는 많이 억제되었다고도 볼 수 있다. 그것은 불교에 대해 비판적인 사림의 집권과 이에 따른 왕실 지원의 중단에 기인한 바가 크다. 이 당시 사림의 문집에 실린 불교를 배척해야 한다는 주장의 글은 크게 줄어들지만, 승려의 문집에 실린 유불 간의 조화를 주장하는 글은 15세기와 마찬가지로 지속적으로 지어지고 있다. 특히 서산대사가 젊은 시절에 쓴 『삼가귀감』은 유·불·선 3교에서 귀감이 될 만한 내용을 뽑아 정리한 대표적인 책으로 당시 불교가 취한 유교에 대한 입장을 단적으로 보

여준다. 이것을 보면 당시 배불이 사림의 입장에서는 최우선 과제에서는 밀려났지만, 불교가 처한 상황에는 큰 변화가 없다는 것을 짐작할 수 있다.

최근, 이 시기 사찰에서 간행되는 불서의 양이 증가한다는 사실을 들어 16세기에 불교가 억압에 눌려 침체되어 있었다는 일반적인 평가에 반론을 제기하는 연구 성과들이 나왔다. 이 연구의 근거는 수륙재와 같은 의식집을 포함하여 경전류의 간행 빈도가 현저히 늘어나는 현상을 들고 있다. 15세기는 왕실 주도로 불서를 편찬하는 시기였다면, 16세기는 사찰 스스로가 자신이 원하는 책을 찍어내던 시기였다. 이때 찍어낸 불서의 양은 15세기는 물론 17세기 이후와 비교해도 월등히 많다. 이러한 사실로 볼 때, 16세기는 건축과 같이 외형적으로 드러나는 불교계의 활동보다는 불서간행과 같이 내적 역량을 축적하는 활동에 치중하는 시기였다는 해석도 충분히 가능해 보인다.

이미 몇몇의 연구를 통해 퇴계나 율곡이 사찰에 중수기를 써주었다든가, 출가를 했었다든가 하는 시비에 휘말려 이를 적극적으로 해명한 일이 있다는 사실이 밝혀졌다. 이로 보아 당시의 지배층은 불교를 가까이 한다는 사실을 내세울 수는 없었지만 생활 속에서는 아직도 불교가 깊이 영향을 미치고 있었다는 것을 알 수 있다.

물론 이러한 일화가 퇴계나 율곡이 불교 신자라는 증거는 아니다. 그들에게 사찰이란 젊어서 공부하던 곳, 선친의 제사를 지내던 곳, 오가다 잠시 쉬거나 묵는 곳과 같이 일상에서 빈번히 노출되는 친숙한 공간이었다. 또한 후손이 그들 사후에 간행한 문집에서 불교와

관련된 글이 전하는 것으로 보아 살아생전에는 공개적으로 반불교적인 입장을 유지했지만, 일상생활 속에서는 불교를 완전히 떼어낼 수 없었다는 점만큼은 분명해 보인다.

이는 당시의 정치적 상황과는 별개로 불교가 선대부터 이어져 내려온 오랜 관습으로 당시 사대부의 생활 속에 깊이 뿌리내리고 있었다는 것을 의미한다. 또 정치나 사상적 영역에서는 성리학과 대립하였어도 생활 속에 깊게 자리 잡아 쉽게 끊어낼 수 없는 생활문화의 한 부분이었다는 것을 알 수 있다. 다만, 퇴계와 율곡의 일화로 볼 때 개인적인 생활은 불교와 밀접한 관계를 맺고 있었지만 공식적으로는 이를 부인할 수밖에 없었던 것이 당시의 사회적 분위기였다.

문정왕후와 보우, 그리고 불교

16세기 불교계와 왕실과의 관계를 설명할 때 보우와 문정왕후로 대표되는 일시적 밀착에 관한 내용은 이미 잘 알려진 사실이다. 하지만 이 같은 관계는 일시적인 것에 그치기 때문에 16세기 불교계 전체의 상황을 설명하기에는 부족하다. 즉 조선 초와 같이 왕실과 불교의 밀착을 바탕으로 하는 지원은 16세기 100년 중 약 20년 정도에 그치는 것으로, 문정왕후의 죽음과 보우의 연이은 죽음이 사림의 국정 장악과 맞물리면서 불교의 역량은 안으로 갈무리되었다고 보는 것이 좀 더 역사적 사실에 부합한다.

보우는 1548년 문정왕후와 인연을 맺어 봉은사의 주지가 되었으

며, 도첩제를 부활하여 2년 만에 4,000여 명의 승려를 선발하고, 300여 사찰을 공인하였으며, 1555년 청평사를 중창하는 등 일시적으로 불교의 외형적 팽창을 주도하였다.

이미 언급한 대로, 15세기 말부터 시작된 기신재 철폐 논쟁은 사대부들에 의해 국가의 기강을 바로 잡는 차원에서 행해진 조치로 16세기에 들어서면서 효과를 보았다. 하지만 문정왕후의 섭정으로 기신재의 명맥은 다시 이어진다. 이후 권력의 중심으로 등장하기 시작한 사림은 문정왕후 섭정기에 불교계와 왕실의 밀착 때문에 불교에 대한 부정적 시각이 더욱 강해졌다고 할 수 있다. 그래서 문정왕후의 죽음 이후 위축된 불교계는 외적 활동보다 승려교육을 강화하는 것과 같은 내적 성장에 집중하게 되었다고 이해할 수 있다.

수륙재의 성행과 불교에 대한 새로운 경험

16세기는 이전 시기보다 이상기후와 같은 천재지변이 많았다는 사실을 조선왕조실록을 통해 확인할 수 있다. 농경사회에서 이상기후는 곧바로 백성들의 생존 문제와 직결되는데, 농업을 중시하면서 성리학을 기반으로 도학정치를 구현하려던 조선의 지배층은 이러한 이상기후를 국왕의 부덕으로 여겼다.

이상기후와 같은 천재지변은 기근으로 이어지고, 결국 수많은 백성들의 죽음으로 인한 사회적 불안으로까지 연결되는 것이 당연하다. 이처럼 불안한 사회적 분위기에는 절대적 존재에 기대는 의례가

〈그림 37〉 진관사 국행수륙재

〈그림 38〉 선암사 서부도전 감로도(1736) 연행장면

유행하게 되는 것이 보통인데, 당시 이런 경향을 해결하던 것이 바로 사찰에서 행해지던 수륙재(水陸齋)였다. 수륙재란 '천지명양수륙재의(天地冥陽水陸齋儀)'의 준말로 하늘과 땅은 물론 밝고 어두운 곳(이승과 저승)을 비롯하여 물속과 땅위 등으로 표현되는 세상의 모든 존재에게 차별 없이 불법을 접할 기회를 제공하는 의식이다. 그래서 수륙재를 차별이 없는 대회라는 의미로 '수륙무차대회'라고도 한다.

16세기에 간행된 불서에서 수륙재 의식집이 많았던 것도 바로 이런 불안한 사회적 분위기가 중요한 이유 중의 하나였다. 여기서 수륙재의 설행은 불교의 교주가 표현된 대형 걸게 그림인 괘불을 야외에 설치해 놓고, 일종의 단체 춤인 작법(作法)을 추면서 음악인 범패를 연주하는 종합적 성격의 연행(演行)예술인 것이다. 이전처럼 불교를 글로써 설명하는 것이 아니라 춤, 그림, 음악과 같은 예능적 요소를 사용하여 예술적 감동을 통해 경험하는 방식으로 전파하기 때문에 글을 모르던 일반 백성들에게 놀라운 속도로 퍼지게 되었다. 이를 계기로 불교는 이전과는 다르게 빠른 속도로 백성들 사이로 전파되어 대중적인 종교로 자리 잡게 되는 것이다.

조선을 전후기로 구분하는 역사적 사건, 임진년 왜구들의 침략

16세기는 왜란으로 마무리되었다. 이 왜란은 임진년의 전쟁과 정유년의 전쟁으로 구분되는데, 임진년부터 활약한 의승병을 두려워

한 왜군이 정유년에 전쟁을 다시 시작했을 때 보복 차원에서 사찰을 철저하게 파괴하였다. 그래서 전쟁이 끝난 후에는 불교계의 피해를 회복시켜 주는 차원에서 피해를 입은 주요 사찰들을 중심으로 국가의 지원을 받아 복구하게 된다.

이처럼 한 시대를 마감하는 역사적 사건이 있었고, 이 사건을 계기로 새로이 들어선 사찰 건축에는 이전과 다른 변화가 있었는데, 이런 결과는 역사적 필연이라고도 볼 수 있다. 전란을 대하는 의승병 활동을 보고 당시 지배층은 불교에 대한 인식을 달리하게 되었으며, 이러한 과정을 거치면서 불교는 이전과는 많이 다른 새로운 사회적 환경을 맞이하게 된다.

16세기의 배치 계획 : 사라진 시기, 미지의 공간

청평사와 기신재

15세기는 호불군주의 등장과 전대의 유습으로 생활 곳곳에 불교의 영향력이 남아 있었지만, 사림이 15세기 말 본격적으로 중앙 정계에 등장하기 시작하여 결국 국정을 장악하는 선조 대까지 불교에 대한 국가의 입장이 점차 강경해지는 것을 확인할 수 있다. 명종 11년인 1556년 9월 3일 『명종실록』에 다음과 같은 기사가 나온다.

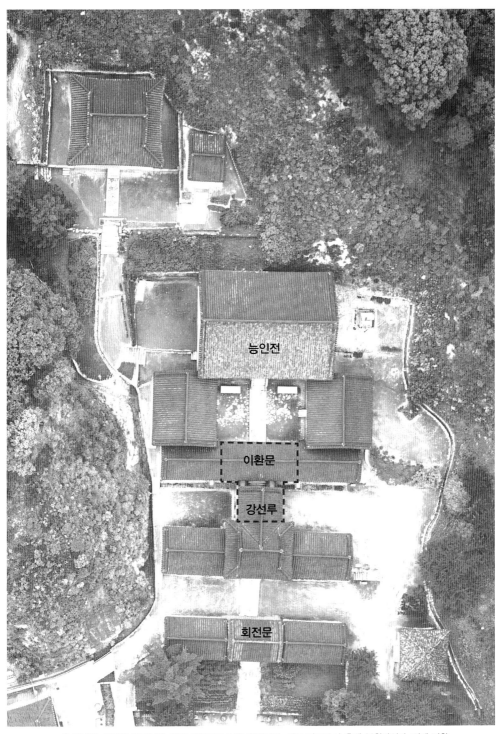

능인전

이환문

강선루

회전문

〈그림 39〉 청평사 항공사진−원래 회전문만 남아 있었지만, 최근 발굴조사 후에 복원하였다. 이때 이환
문과 강선루가 정자각형 공간을 보여주고 있다.

"회암사는 유명하고 큰 사찰이어서 모든 능의 기신재를 비록 여기서 설행하지만 능침과 동일하게 볼 수는 없습니다."

이 기사의 내용은 산릉마다 있던 능침사에서 각각 지내던 기신재를 이제는 회암사에서 한꺼번에 지내고 있는데, 그렇다고 회암사를 능침 즉, 산릉으로 볼 수 없다는 내용이다. 이것은 기존 능침사들의 위상과 역할에 변화가 있다는 것을 의미한다.

그러나 최근 발굴 조사에서 확인된 배치 계획에 따라 복원된 모습에 의하면, 문정왕후와 보우의 관계에 의해 중창된 청평사가 세조~성종 연간에 지어진 능침사와 같은 배치를 하고 있다는 것을 알 수 있다. 앞뒤 정황으로 유추해 보면 사림이 국정을 장악해 나가는 과정에서 문정왕후라는 강력한 호불적 인물의 등장으로 다시 친불교적인 왕실의 태도가 강화되어 가는 상황인 것으로 보아 청평사 극락전을 1557년 중창한 후 회암사에서 지내던 기신재를 이곳으로 옮겨와 설행했던 것으로 추정해 볼 수 있다.

발굴 조사를 바탕으로 최근 복원해 놓은 당시의 배치 계획을 보면 청평사는 현존하는 회전문과 소실된 능인전을 주불전으로 하는 중심사역과 능인전 북서편에 사진으로만 남아 있는 극락전 영역으로 구성되어 있었다는 것을 알 수 있다.

회전문을 거치면 정자각형 공간인 강선루와 이환문이 나오고, 그 안에 주불전인 능인전이 있으며, 왼편으로 돌아가면 극락전이 있는데, 이러한 배치는 전형적인 세조~성종 대의 능침사와 같은 배치라는 것을 알 수 있다. 당시 시대적 상황으로 보아 모든 산릉의 기신재

<그림 40> 청평사 사액(寺額) 현판

를 회암사에서 지내다가 청평사로 옮겨 왔을 가능성이 높다고 할 수
있다. 그리고 당시 불교계를 대표하는 승려인 보우가 주도하고 왕실
최고의 어른인 문정왕후가 후원해서 중창한 청평사는 봉은사와 버
금가거나 혹은 봉은사를 능가하는 위상을 가졌다고 할 수 있다. 또
한 사액을 '청평선사(淸平禪寺)'라고 한 것을 보면 16세기 선종의 위상
을 짐작할 수 있다.

청평사에서 기신재를 설행하는 공간은 확인되었지만, 선(禪)을 닦
는 공간으로 보이는 곳은 현재 발견된 사역에서는 찾을 수 없다. 물
론, 공간을 중복적으로 사용했던 것은 분명하지만 현재 발굴된 건
물지만으로는 수행 및 생활과 같은 사찰의 온전한 기능을 모두 수

행하기에는 공간이 부족해 보인다는 것만큼은 부인할 수 없다. 그래서 청평사의 사례로는 일반적인 16세기 사찰의 배치 계획을 파악하기에는 적절하지 못한 측면이 있다. 이처럼 적어도 16세기 중반을 지나는 시점까지 불교건축의 배치 계획을 확인할 수 있을 만한 자료는 간접적인 것조차 쉽게 찾을 수 없다.

이후 문정왕후와 같은 인물로 대표되는 내명부의 비공식적인 후원은 더욱 은밀해졌으며 실제 지원의 규모도 많이 줄어든 것으로 생각된다. 현재까지도 16세기 불교건축에 대한 자료가 다른 시기보다 찾기 어려운 이유는 바로 이러한 시대적 분위기 때문이라고 볼 수 있다.

사대부들의 원찰, 분암

이와 같은 시대적 상황에서도 불교의 흔적은 비교적 여기 저기 간접적으로 남아 있는데, 그중에 하나가 바로 당시 지배층에 의해 향유되던 분암(墳庵) 운영의 흔적이다. 분암이란 사전적으로 정확히 정의내리기는 어렵지만 사대부가 자신의 부모 무덤 옆에 사찰을 두고 무덤 관리와 제사를 보조시키고, 평소에는 독서와 휴식을 위해 사용하는 공간 정도로 설명할 수 있을 것이다. 즉, 왕실에는 능침사가 있었다면 사대부들에게는 분암이 있었다고 할 수 있다.

16세기 대표적인 분암으로는 안동의 남흥재사를 들 수 있는데, 이 남흥재사는 고려 말 문신 남휘주, 남민생 부자의 묘를 돌보던 곳

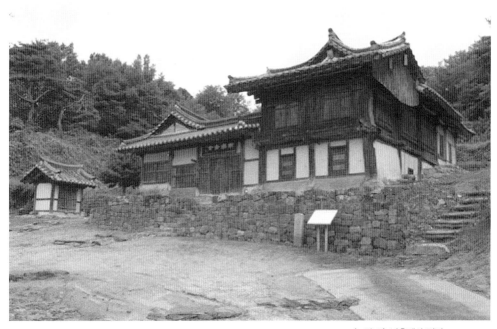

〈그림 41〉 남흥재사 전경

으로 1500년 남흥사의 법당 건물로 고쳐 지은 것이라고 전해지고
있지만 불분명한 내용이다. 1744년에 작성한 중수기에 남흥재사를
분암이라고 분명하게 적고 있다.

　아직 분암의 건축형식에 대해서는 연구된 내용이 부족하여 정확
하게 알 수는 없지만, 현재 남흥재사의 형태가 같은 시기 사찰에서
는 보기 힘든 ㅁ자형 평면을 하고 있어 불교건축이라고 생각하지 못
하고 사찰의 건물을 뜯어와 다시 지은 재실 정도로 이해하고 있는
것으로 보인다.

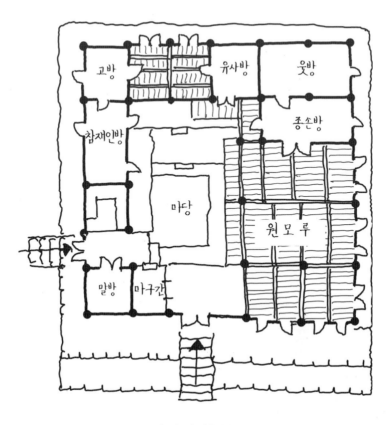

〈그림 42〉 남흥재사 평면도

이렇듯 남흥재사를 불교건축으로 보기에는 어려운 면이 있다는 것은 이해할 수 있지만 이 건물에 사용된 건축수법을 보면 조선 전기의 양식적 특징이 곳곳에서 확인된다. 다시 언급하겠지만 비슷한 시기 완주 화암사는 성달생 일가의 분암이었는데, 남흥재사와 화암사를 비교해 보면 분암이란 특정한 건축형식을 가진 시설이 아니고,

사찰의 역할과 재실의 역할을 상황에 맞게 동시에 하고 있는 복합적 성격의 시설이라고 볼 수 있다.

전형적인 사찰이 유력한 가문의 무덤을 관리하며 제사를 준비하는 역할을 하는 경우도 분암일 수 있고, 재실에 승려를 거주시키며 무덤 관리와 제사 준비를 전담하도록 하고 평소에는 종교 활동을 하는 것도 분암이기 때문에 분암의 건축형식에는 편차가 클 수밖에 없다.

남흥재사의 경우 재사에 속한 원모루의 종도리에 결구된 고정재나 영쌍창과 같이 조선 전기의 건축수법이 아직도 그대로 남아 있는

〈그림 43〉 남흥재사 원모루 영쌍창-창호의 중간에 기둥을 세워 양분한 것을 영쌍창이라 한다.

〈그림 44〉 남흥재사 원모루 종대공과 종도리 고정재-종도리 고정을 위한 부재와 종대공은 전형적인 조선 전기의 수법이라고 할 수 있다.

것으로 보아 이 건물은 법당 건물을 옮겨와 재사로 다시 지은 것이 아니라, 애초에 현재의 모습으로 지어진 것으로 봐야 한다.

이외에도 잘 알려진 이 시기의 분암으로는 완주 화암사를 꼽을 수 있다. 화암사에는 15세기 초 성달생(1376~1444) 일가와 화암사의 관계를 알 수 있는 비가 있는데, 1441년 비문이 지어졌지만 무슨 이유에선지 한참 후인 1572년에 가서야 세워졌다. 그리고 현재의 극락전 바로 옆에는 성달생 사당인 철영재가 있는데 이 사당에는 신위(1769~1845)가 쓴 편액이 지금도 걸려 있다. 이것으로 보아 성달생

가문과 화암사는 조선시대 전체를 통해 밀착된 관계를 유지했다는 것을 알 수 있다.

이처럼 대부분의 분암이라 하면 우선 묘주의 산소가 인근에 있기 때문에 기제사, 시향, 산소 관리가 주된 역할이었을 것이다. 조상에게 제사를 지내는 것은 음덕(蔭德: 조상 덕)을 바라는 것이기도 하므로, 결과적으로는 후원하는 가문의 안녕을 비는 것과 마찬가지라 분암은 곧 원찰의 역할을 하였던 것이다.

〈그림 45〉 화암사 전경

〈그림 46〉 화암사 성달생 사당 철영재

화암사는 왜란의 피해를 입고 극락전과 우화루를 지으면서 새롭게 일신한 사찰이지만 16세기 건축 계획을 엿볼 수 있는 기록이나 흔적은 미미하다. 다만 왜란 직후 중창한 모습이 전형적인 4동중정형인 것으로 볼 때 이전에도 같은 맥락의 배치이지 않았을까 추정할 수 있을 뿐이다.

수륙재의 유행과 중심사역

16세기에도 의식집의 간행 빈도로 보아 수륙재의 설행이 상당히 성행했다는 것은 충분히 짐작할 수 있다. 하지만, 수륙재에 꼭 필요

하다고 알려진 것이 괘불인데 현존하는 괘불 중 가장 오래된 작품은 1622년에 제작된 죽림사 괘불이라서 16세기 중심사역의 배치 계획을 17세기와 같은 맥락에서 이해하기는 왠지 여의치 않다.

앞서 살펴본 진관사의 수륙사 배치를 통해 수륙재가 성행하던 시기 사찰의 중심사역을 짐작할 수는 있었고, 수륙재 의식집의 편찬으로 16세기부터 수륙재가 성행하기 시작한다는 식의 논리 전개로만 16세기 사찰의 중심영역을 추정하기는 쉽지 않다. 왜냐하면 17세기 수륙재는 괘불을 본격적으로 사용하였지만 16세기는 괘불이 보편화되었다는 어떠한 근거도 없기 때문에 16세기에 조성된 괘불이 한두 점 나온다고 해도 크게 변하는 것이 없다.

다만 조선 전기는 흙과 나무로 만든 등신 이하 규모의 비교적 가벼운 불상들이 주로 만들어졌다는 최근의 연구가 있는 것을 볼 때, 불상을 직접 옮겨와 수륙재를 설행했을 가능성도 조심스럽게 추정해 볼 수 있다.

이처럼 16세기 불교건축의 배치 계획을 탐구할 만한 자료는 충분하지 않다. 하지만 관심을 가지면 전혀 짐작을 할 수 없는 건 아니다. 봉정사의 배치처럼 고려 중기쯤부터 이어져 조선 후기까지 운영되면서 여러 세기에 해당되는 많은 건축을 가지고 있는 사례를 보면서, 이 중 16세기에는 어떤 배치 계획을 하고 있었는지 추정해 볼 수 있다.

봉정사의 배치를 보면 16세기라고 특정할 수는 없다. 그러나 이전 시대부터 유지되던 공간이 이후까지 계속 누적되어 있어 딱 짚어 낼 수는 없지만 이 모습의 특정 부분이 16세기를 반영하고 있는 것은 분

명하다.(그림 13 참조) 물론 이러한 주장이 가능하다고 생각되는 것은 16세기가 다른 시기와는 달리 불교건축에 영향을 미쳤을 것으로 생각되는 인상 깊은 역사적 사건이나 계기가 없는 시기라서 16세기만의 특징으로 꼽을 만한 건축적 특징이 없기 때문이기도 하다. 물론 왜란이 세기말에 있었지만 이 사건의 영향은 17세기 초에 반영되었다.

여기에다가 특별한 사건 없이 연속적으로 유지되어 오는 사찰의 경우, 낡은 건물을 그때그때 수리하고 부족한 공간을 보충하면서 확장했을 것이다. 그렇게 유지한 봉정사는 어느 부분이 16세기의 배치 계획이라고 잘라 말할 수는 없다. 그러나 어느 부분에선가는 16세기의 특징을 가지고 있다는 것은 부정할 수 없다.

16세기를 상상하자면, 일제강점기에 작성된 봉정사 배치도에서처럼 주불전의 전면을 가리고 있는 건축은 현재 대웅전 앞의 덕휘루(만세루)와 같은 모습이 아니라 극락전 앞의 우화루처럼 좌우로 긴 랑이 더 적절할 것이다. 극락전과 대웅전 같은 불전들이 고려시대 이후 조선시대까지 안마당의 위쪽에 놓이는 전통은 지속적으로 유지된 것이라서 거의 모든 시대를 관통하는 특징이라고 할 수 있다.

문루의 초기 형식

앞서 언급한 내용을 제외하고 16세기 배치 계획의 일말을 파악하는 데 관심을 집중시켜야 할 건축으로는 문루(門樓)를 들 수 있다. 문루란 대체로 중층건축이라서 아래층에 긴 기둥을 세워 요즘의 필

로티처럼 처리하고 그 사이를 교통로처럼 쓰고, 그 위층에는 우물마루를 설치해 누마루로 사용하는 것이 보통이다. 평지나 경사지 할 것 없이 모두 사용하는 건축이지만 주로 경사지에서 더 많이 사용된다.

『식우집』에 실린 오대산 상원사에 관한 기록인 「상원사중창기」에 5칸의 문루가 나오긴 하지만 현존하는 16세기 문루는 모두 3칸이다. 실제 사례를 살펴보면, 가장 이른 것이 1527년 지어진 홍주사 만세루이다. 이 건물은 경사지에 세워졌지만 아래층의 기둥을 짧게 세워 문 역할을 하지 않는다. 그리고 다음의 사례로는 1580년 부석사 안양루로 이 건물은 석축 때문에 생긴 큰 지형 차를 이용하여

〈그림 47〉 홍주사 만세루

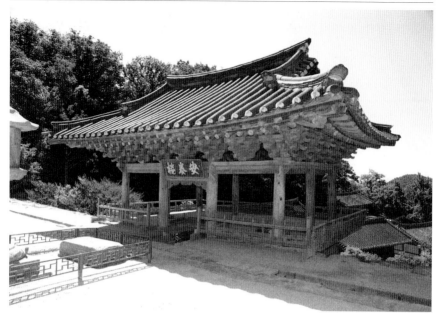

〈그림 48〉 부석사 안양루

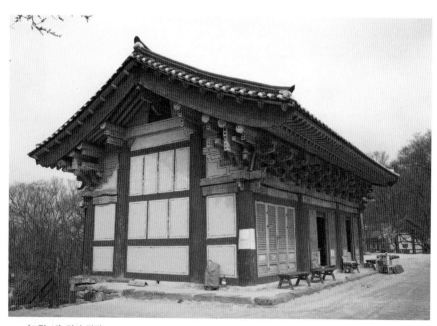

〈그림 49〉 갑사 강당

세워진 문루로 아래층에는 안양문이라는 편액이 걸려 있다.

이외에도 갑사 강당이 있는데, 기록을 보면 이 강당은 정문이라고 불렸다는 것을 알 수 있다. 현재 정문은 1614년에 수리된 것이라는 기록이 있지만 이보다 이른 1583년에 수리했다는 기록도 같이 전해지고 있다. 비록 짧은 기간이지만 두 번의 수리가 있었던 것인지, 아니면 둘 중 하나의 기록이 잘못된 것인지 확인할 수는 없다. 그리고 양식사적인 입장에서는 1583년이나 1614년의 구분이 크게 의미가 없다.

이전 사례 중 상원사를 제외하고는 모두가 3칸 정도이며, 루이면서도 문의 역할을 한다. 입지에 따라 건물의 밑을 통과하든, 아니면

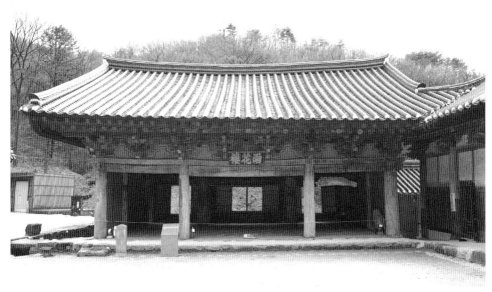

〈그림 50〉 화암사 우화루

옆으로 돌아가든 상관없이 모두 문루라고 하였다.

이외에도 16세기 건물은 아니지만 완주 화암사의 우화루는 임진왜란 이후인 1611년에 지어진 건물로 16세기 문루의 형식을 그대로 따르고 있는 것을 알 수 있다. 이처럼 이른 시기 문루의 경우 대체로 3칸인 것은 그 용도가 오대산 상원사처럼 범종이나 운판과 같은 법구를 걸어놓는 것이 목적이라기보다는 교통을 위한 문 기능에 충실한 건축이기 때문이었던 것으로 보인다. 그러나 오대산 상원사 문루의 경우, 시대는 비교적 앞선 사례지만 5칸의 규모에 종과 운판을 두었다는 것은 단순히 문이 아니라 법구를 사용한 의식에 사용되는 공간이었음을 알 수 있다.

16세기의 구조적 건축형식 :
부족함 속에 감춰 놓은 완성된 건축

익공과 다포의 각축, 주심포의 퇴장

현존하는 건축물이 많지 않아 이 시기 건축형식을 논하기는 쉽지 않다. 이 시기 건축으로 확인된 것은 청평사 회전문 그리고 전하지는 않지만 청평사 극락전이 사진과 도면으로 전한다. 이외에는 전남 고흥군에 있는 수도암 무루전(1517)과 강화 정수사 법당을 비롯하여 몇몇의 다포식 건축이 전부이다. 이 중 정수사 법당은 조선 초에 창

건되었지만 무슨 이유에선지 전면 퇴를 내면서 공포까지 구성하였는데, 연륜연대법에 의해 전면 퇴칸에 사용된 보가 16세기 후반에 벌채된 목재라는 것이 밝혀져 전면 공포가 16세기에 만들어진 것을 확인할 수 있었다.

이 시기 건축형식을 이야기할 때 가장 특징적인 것은 단연 익공식 공포의 완성도라 할 수 있다. 출목의 자유로운 사용과 상하로 중복된 첨차간의 연속되고 일체된 조각, 화려한 장식과 안정된 비례감은 어쩌다 우연하게 생겨난 공포가 아니라 반복되는 조영 활동의 결과라는 것을 쉽게 알 수 있다.

다포식 건축은 청평사 극락전에 관한 몇 장의 흑백사진과 스케치에 가까운 일본인들이 조사한 도면이 현재 전하고 있다. 이외에도 1580년에 지어진 것으로 알려진 부석사 안양루, 비슷한 시기로 추정되는 성혈사 나한전(1553), 불영사 응진전(1578), 장곡사 하대웅전, 석남사 영산전 정도가 대체로 16세기의 특징을 보여주는 공포라고 할 수 있다.

공포는 건축물을 구성하는 의장 요소 중에 가장 화려한 것으로 시대적 미감이 민감하게 반영되어 있어서 양식적 특징이 뚜렷한 편이라고 할 수 있다. 그래서 공포의 장식 요소와 치목 수법을 관찰하면 건물을 지은 연대를 추정하는 데 필요한 단서를 찾을 수 있다. 이때 가장 관찰이 집중되는 곳 중에 하나가 바로 다포식 공포에서는 쇠서, 즉 가앙(假昂)이다. 이 가앙은 마치 하앙을 사용하고 있는 공포와 같아 보이려고 살미 끝에 부가해 놓은 장식이라는 의미에서 이름 붙여진 것이다. 그래서 가앙 즉, 가짜[假] 하앙(下昂)인 것이다.

〈그림 51〉 성혈사 나한전 공포−앙취가 같은 시기의 다른 사례에 비해 길다.

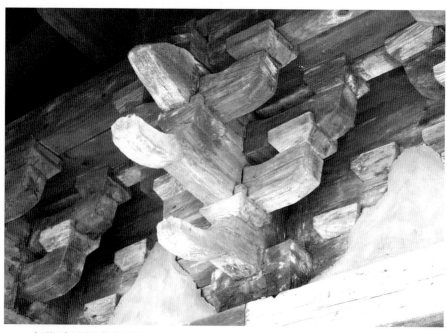

〈그림 52〉 불영사 응진전 공포

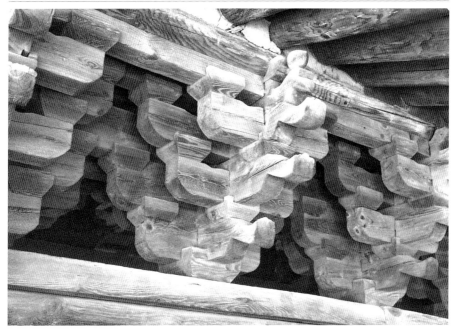

〈그림 53〉 부석사 안양루 공포

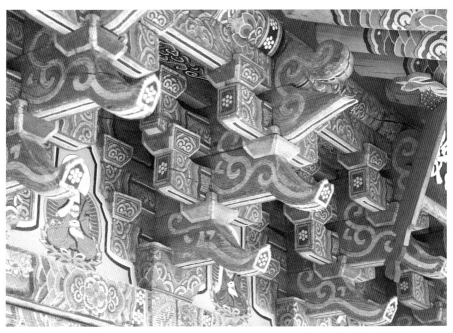

〈그림 54〉 석남사 영산전 공포

그렇기 때문에 가앙을 사용한 공포의 경우 하앙을 사용한 공포처럼 보일수록 오래된 공포인 것이다. 물론, 평앙(平昂)이라고 해서 가앙 중에서도 하앙과 같은 기울기가 유지되는 것이 아니라 앞으로 뻗은 것도 있지만 이것도 하앙을 모방한 여러 유형 중 하나일 뿐이다.

16세기 다포는 가앙의 대부분이 가까운 이전 시기보다 길어지면서 휘어 오르듯 하지만, 앙취(昻嘴: 가앙의 마구리)는 바로선 오각형(⌂)의 형태를 또렷하게 유지하고 있다. 그러나 살미나 첨차의 공안직교하면서 이루어진 은출심두(隱出心枓)를 유지하는 사례는 여말선초처럼 찾아볼 수 없다. 여기서 은출심두란 살미와 첨차가 교차하는 중앙에 공안 때문에 마치 소로가 놓인 것처럼 보이는 표현 방식을 말하는 것으로 『영조법식』에 나오는 용어이다.

〈그림 55〉
봉정사 대웅전의 은출심두-소로가 놓인 것처럼 표현되는 수법을 말한다.

그러나 16세기 다포식 공포도 남은 사례가 많지는 않지만 한 가지 형식만 있었던 것은 아닌 것이 분명한데, 성혈사 나한전이 그렇다. 앞으로 내밀 듯 뻗은 것은 물론, 가앙의 끝을 매우 뾰족하고 날렵하게 치목하여 같은 시기 다른 공포의 둔중하고 강직한 표현과는 큰 차이를 보인다.

그리고 16세기 다포계 공포인 석남사 영산전이나 성혈사 나한전까지는 비교적 분명하게 화두자(華頭子)와 유사한 표현이 장식적으로 남아 있다. 여기서 화두자란 역시 『영조법식』에 등장하는 용어로 하

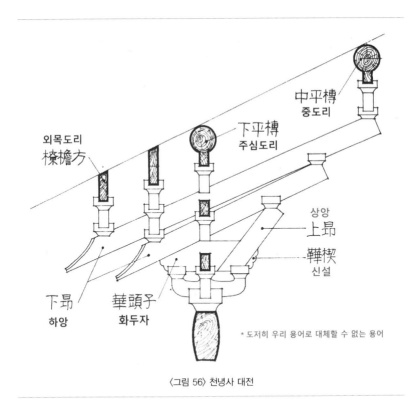

외목도리
橑檐方

下平榑
주심도리

中平榑
중도리

상앙
上昂

鞾楔
신설

下昂
하앙

華頭子
화두자

* 도저히 우리 용어로 대체할 수 없는 용어

〈그림 56〉 천녕사 대전

앙이 사용된 공포에서 공포 외부로 나온 하앙을 받치고 있는 부분을 말한다. 하지만 가앙을 사용한 공포에서는 이 부분을 가앙 안쪽의 조각으로 대체하고 있다.

임진왜란 직후에 지어진 몇몇 다포식 건축에도 화두자의 변형이라고 볼 수 있는 흔적을 찾을 수는 있지만, 비교적 원래의 표현을 알 수 있는 정도로 표현된 것은 16세기로 알려진 건축들이 마지막이라고 할 수 있다. 물론 16세기 모든 다포식 공포에서 화두자의 흔적이 남아 있는 것은 아니지만 흔적이 남아 있다면 적어도 불교건축에

〈그림 57〉 서울 문묘 대성전의 은줄화두자

서는 16세기라는 의미이다. 임란 직후 복원된 서울 문묘 대성전에는
은출화두자가 선명하지만, 이는 같은 시기 불교건축에서는 찾을 수
가 없다. 이처럼 16세기 다포식 공포는 이전 시기 다포식 공포가 가
지고 있던 의장적 특징을 비교적 많이 유지하고 있던 마지막 시기의
공포라고 할 수 있다.

16세기는 15세기까지 비교적 분명한 정체성을 유지하던 주심포식
공포가 더 이상 나타나지 않는 시기이다. 물론 기둥 위에만 공포를
둔다는 단순한 의미의 주심포식이 아닌 고려시대 주심포로 인식되

〈그림 58〉 성혈사 나한전의 은출화두자

던 양감이 분명한 화려한 초각과 쌍S자로 알려진 연화두식으로 대표되는 장식성과 소로만 닿도록 살미를 쌓는 공포가 새롭게 지어지는 것은 더 이상 찾아볼 수 없게 된 것이다.

동아시아 건축에서 최고의 발명품, 익공

이외에도 고흥 수도암 무루전과 정수사 법당의 전면 공포, 청평사 회전문의 공포는 앞에서 언급한 다포식 공포와 완전히 다른 계통의 공포라고 할 수 있다. 이미 16세기라는 시기는 목조건축 계통 간의 상호 영향과 정체성 고수라는 대별되는 경향이 수도 없이 반복된 이후라서 계통이 다른 건축 간에도 공유할 것은 공유하고, 그렇지 않은 요소들은 이후로도 각자의 정체성을 구성하는 요소로 완전하게 자리 잡은 시기라고 볼 수 있다.

15세기가 익공이 생성되던 시기라면, 16세기는 완성된 시기라고 볼 수 있다. 무루전의 공포나 정수사 법당 전면 공포를 보면 이미 장식적으로나 구조적으로나 완벽한 상태라고 볼 수 있기 때문이다. 특히 무루전의 경우 창방 위치에 첨차를 구성하고 주심첨차와 일체화되어 있는 것을 보면 공포의 표현과 구조적 기능에 있어서 16세기 익공식 공포는 이미 다양한 응용을 충분히 거쳤음을 알 수 있다.

청평사의 회전문은 수도암 무루전이나 정수사 법당과 같이 불전이 아닌 건축이라서 공포가 비교적 단출하지만 공포에 표현된 의장적 수법은 역시 식물을 모티브로 한 것으로 수도암 무루전과 정수

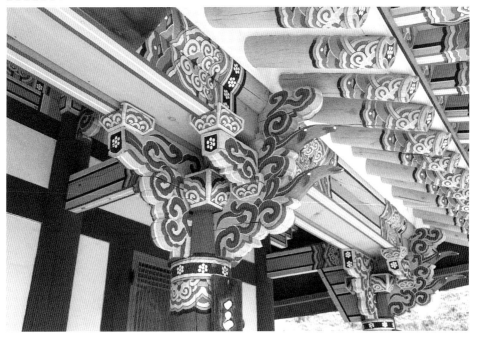

〈그림 59〉 수도암 무루전 공포

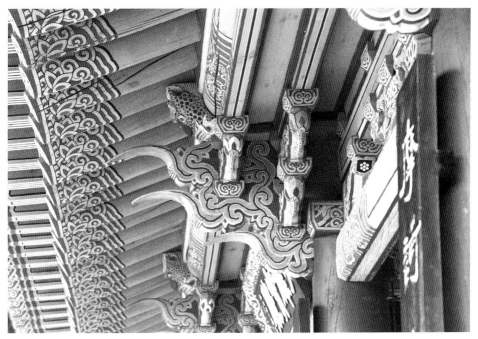

〈그림 60〉 정수사 법당 전면 공포

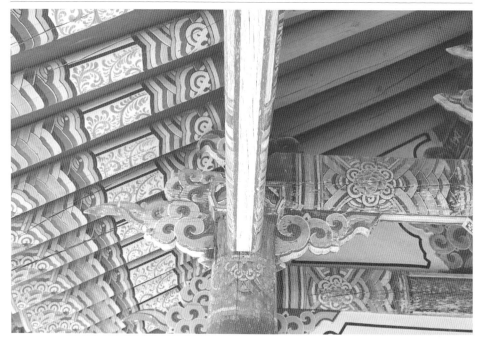

〈그림 61〉 청평사 회전문 공포

사 법당 전면과 상당히 유사하다는 것을 알 수 있다. 익공식 공포에
서 익공이란 단어는 매우 다양한 의미를 가지고 있다는 것은 잘 알
려진 사실이다.

공포형식과 가구법의 상관성

이처럼 다포식 공포와 익공식 공포는 전혀 다른 건축적 계통에서
발전해 왔다는 설명에 개념적으로는 모두 쉽게 동의할 수 있다. 하

지만 실제 건물의 뼈대를 구성하는 방식에서 다포식 공포와 익공식 공포가 사용된 규모가 비슷한 건축물을 서로 비교해 보면 장식의 정도 말고는 차이를 거의 찾을 수 없는 것이 현실이다. 이와 같은 맥락에서 16세기의 건축을 구조적 관점에서 15세기와 구분하는 것도 큰 의미가 없다는 것을 인정하지 않을 수 없다.

보와 기둥을 사용하는 구법(構法)에서 차이가 있다는 것은 건물의 뼈대인 골조를 구성하는 방식에서 차이가 있다는 것이다. 이 시기 골조를 구성하는 방식이란 건물의 몸통을 만들고 그 위에 지붕을 올리는 방식을 말하는데, 보통 천두식 vs 대량식, 청당식 vs 전당식과 같이 보에 어느 정도 의지하느냐의 차이를 말하는 것이나 마찬가지이다.

구조적 효율을 위해서라면 기둥을 많이 세워야 하는데, 이렇게 하면 내부 공간을 효율적으로 사용할 수 없다. 또한 가구식 구조는 건물을 쓸모 있게 확장하기 위해서 도리 방향으로만 확장하는 것이 아니라, 평면의 비율을 유지하며 확장해야 하는 경우도 많아 보 방향으로도 확장해야 하는데, 이때는 지붕의 크기가 같이 커져야 하는 것이 단점이다.

가구식 구조의 이러한 현실적 특징 때문에 내부에는 꼭 필요한 경우를 제외하고는 기둥을 세우지 않고, 보를 이용하여 내부 공간을 넓게 사용하는 방향으로 기술 발전이 이루어졌다고 볼 수 있다. 또한 건물을 수직적으로 확장할 때 고주를 사용하느냐(청당식 그림 19), 고주 없이 같은 높이의 기둥과 이 기둥머리를 연결하는 장여로 구성된 공포대를 건물 내부까지도 확장하여 내부의 기둥도 평주와

길이를 같게 하느냐(전당식 그림 18)의 차이만 남게 되는 것이다. 그리고 평면의 수평적 확장은 지붕이 같이 커져야 하는 문제 때문에 특히 보 방향의 경우 4칸 또는 5칸 규모에서 자제하는 경향이 뚜렷하다고 할 수 있다. 이러한 경향은 결과적으로 수많은 건축 활동을 거쳐 구조 시스템으로 최적화된 것으로 볼 수 있는 것이다.

이러한 이해를 전제로 하고 16세기 건축을 보면 공포의 차이가 가구법의 차이와 정확히 일치하지는 않더라도 어느 정도 관련이 있을 것이라는 상상은 가능하다. 이미 앞에서도 한 번 언급했듯이, 오랜 기간 동안 서로가 서로에게 영향을 주었다는 사실을 전제로 청평사 극락전과 수도암 무루전 또는 정수사 법당을 비교해 보면, 공포의 차이만큼 가구법에도 차이가 있다는 근거를 전혀 찾을 수 없다는 것을 알게 될 것이다.

그렇다고 공포의 차이와 골조의 구성방식이 서로 연관이 없다고 결론을 내릴 필요는 없다. 이미 16세기는 서로 동화를 충분히 겪고 나서 하나의 건축문화를 향유하던 시기로, 미감이나 건축적 위계에 의해 공포의 형식을 취사선택하는 것이 일반적이었지만, 이 이전에는 공포의 형식에 따라 골조의 구성방식에 차이가 있었을 것이라는 추정이 잘못되었다고 할 수는 없다.

이미 골조의 구성방식에서는 충분한 합리화의 과정을 거쳐 서로 동화되었지만 공포의 형식에서는 아직도 차이를 유지하고 있다는 사실은 오히려 그 가능성을 강하게 뒷받침해 준다. 물론 공포도 살미, 첨차, 소로 간 하중 전달의 측면에서는 끊임없이 서로 유사해지고 있지만 말이다.

그러나 공포가 가지는 외형적인 상징성은 이전 시기의 전통을 유지하는 경향이 강한데, 바로 그것이 촛가지의 표현이라고 볼 수 있다. 15~16세기로 대표되는 조선 전기에도 다포식 공포는 가앙과 교두형 표현, 익공식 공포는 넝쿨 혹은 꽃잎의 끝과 같은 뾰족한 표현으로 대표되는 공포를 유지하는 경향이 강하다. 이러한 상징적 표현이 구조적으로 합리화의 과정을 거쳐 동일한 하중 전달체계로 공포가 변화한 이후에도 유지되고 있었다는 것은 계통에 따른 공포의 구분이 유의미하다는 것을 말해 주는 것이다.

17세기 불교건축

- 후원 세력의 교체와 사회의 보수화

새로운 전기를 맞은 불교계

임진왜란은 국가의 입장에서는 큰 피해를 입은 비극적 사건이지만, 불교계의 입장에서는 새로운 전환기가 마련된 사건이었다고 할 수 있다. 승병들의 활약에서 비롯된 불교에 대한 새로운 인식은 집권 사대부의 생각을 어느 정도는 변화시킨 것으로 보인다. 다시 말해, 무위도식(無爲徒食)하는 무군무부(無君無父)의 종교라는 비판을 받아 오던 불교의 승려들도 군왕을 모시는 신하이면서 백성이라는 인식이 생기기 시작한 것이다. 이에 따라 체계적으로 불교를 관리할 수 있도록 불교계 내부의 영향력 있는 승려를 중심으로 불교계를 통솔하여 나라에 도움이 되라는 의미에서 국가가 인정하는 승군으

로 편재하고 그 지도자에게 벼슬을 내리게 되었다.

임진왜란에서 승군의 저항에 크게 피해를 입은 왜군은 정유재란 때는 철저하게 사찰을 파괴했다. 그래서 전쟁이 끝난 후 사찰이 입은 피해를 복구하는 데 국가적 차원에서 도움을 주었으며, 집권 사대부도 이를 종교에 대한 지원이라 생각하지 않고 충성에 대한 보답으로 인식하였다. 이처럼 전쟁과 동시에 신속하게 승군을 조직하고 대응했던 불교계의 행동은 16세기 사림의 집권기를 거치면서 위축된 불교계가 안으로는 자기역량을 축적하고 있었기 때문에 가능한 대응이라고 볼 수 있다.

또한 전쟁을 통해 수많은 죽음을 경험한 일반 백성들은 더욱더 불교에 의지하게 된다. 죽은 자에 대한 장례는 유교식으로 치를 수 있었지만 이것은 절차일 뿐, 불교와는 달리 유교에는 사후세계관이 없다. 그래서 유교와는 달리 불교는 죽은 자의 영혼을 좋은 곳으로 보내는 의식을 통해 산 자를 위로하는 일을 도맡게 되었고, 이것이 계기가 되어 일반 백성들 속에 자리 잡을 수 있었던 것이다. 이외에도 조직력이 입증된 불교계가 산성의 축성과 유지 관리를 전담하다시피 하여, 결과적으로 전쟁 직후 백성들이 국방시설을 관리하기 위해 동원되는 역(役)의 부담을 줄이는 실질적인 효과를 보게 된 것이다.

이렇듯 전쟁 이후에는 이전보다 불교의 사회적 역할이 늘어나게 되었는데, 이로 인해 불교의 현실적 필요성이 커졌다. 16세기 이전에는 불교를 인정하지 않고 방임하는 것이 국가가 취한 불교에 대한 입장이었다면, 전쟁 이후에는 그 공을 인정하고 사찰 재건을 지원하는 것은 물론 불교의 존재를 묵인하는 것과 같은 입장의 변화를 보

이게 되고, 이를 통해 불교는 이전에 비해 안정적으로 백성들 속에서 교세를 확장하게 된다.

재조지은의 강조와 불교의 현실적 필요성

하지만 이러한 경향과는 다른 시대적 흐름도 생기는데 그 배경은 명청(明淸) 간의 대륙권력 교체이다. 여진족에 의해 발흥한 후금(後金)은 명(明)을 공격하는 과정에서 조선도 침략하는데, 왜란의 위기에서 재조지은(再造之恩)을 입었다고 생각하는 조선의 지배층은 자신이 처한 현실적 한계 속에서도 명분을 내세우며 청과 대립한다.

이어진 병자호란에서 패배한 조선은 국왕이 직접 청의 황제에게 항복을 하고, 세자도 볼모로 청에 잡혀가는 등 굴욕적 군신관계를 수용하게 된다. 청과 군신관계를 강제당한 이후 조선의 지배층은 송시열을 필두로 북벌을 주장하게 되는데, 실제로 북벌이 가능한지를 떠나 북벌론을 내세우면서 조선을 통치하기 시작하였고, 이로 인해 사회는 급속도로 경직되기 시작한다.

복수를 주장하면서 국력을 키우자는 지배층은 결과적으로 사회의 다양성을 인정하기보다는 불구대천의 원수에 대한 복수가 우선이라는 논리로 성리학적 교조주의를 사회 전반에 강요하게 된다. 이와 같은 분위기 조성은 국가의 기본은 가정에서 시작된다는 인식으로 연결되면서 주자가례(朱子家禮)를 더욱 중시하고, 남녀의 차이와 신분 간의 구분을 강조하면서 사회를 엄격하게 구분하고 통제하게

된다. 이러한 성리학적 교조주의가 지배하는 사회 분위기는 불교에 대해서도 이단이라는 입장을 고수하게 된다.

송시열과 그 세력이 득세한 현종 대(1659~1674)에는 원찰의 혁파나 승려의 강제 환속 등과 같은 조치가 취해지는 등 불교의 입장에선 이단에 대한 지배층의 엄격함과 한편으로는 전쟁 이후 국역을 전담하다시피 하는 이중고의 상황에 처했다고 할 수 있다. 이에 당시 대표적 고승인 백곡처능(1619~1680)은 「간폐석교소」(1661)라는 상소문을 올리게 된다. 이 상소문은 불교 탄압에 반대하며 승려가 올린 조선시대를 통틀어 단 하나밖에 없는 상소이다. 이 상소문은 성군의 자애로움에 호소하는 백성의 자세를 유지하고 있는 철저히 유교

〈그림 62〉 공주 신원사 백곡당탑

〈그림 63〉 김제 금산사 백곡당탑

적 글이면서 불교의 사회적 역할과 불교가 국익에 도움이 되는 점에 대해 신하의 입장에서 써 내려간 글이다.

당시는 이단인 불교에 대한 강경한 입장 고수라는 명분과 국가를 운영하기 위해 승려들의 노동력이 현실적으로 필요한 모순적 상황이었던 것은 분명하다. 이러한 상황에서 불교계가 정책에 재고를 요청하는 상소를 올렸다는 것은 그 내용과 형식이 아무리 유교적이었다고 하더라도 내적으로 강화된 역량이 바탕에 있지 않았으면 어려웠을 것이기 때문에 당시 불교계 내부에 충천한 자신감과 정비된 조직력을 짐작해 볼 수 있는 것이다.

이처럼 17세기는 불교계에 대해 전쟁에서 세운 공로를 어느 정도 인정하면서 시작하지만, 병자호란 이후 북벌을 주장하며 성리학적 입장으로 사회를 통합하고자 했던 지배층의 의도하에서 불교를 이단으로 대하는 태도가 굳어진다고 볼 수 있다. 그러나 17세기 불교는 전쟁에서 죽은 이들을 천도하는 역할을 통해 이미 일반 백성 속에 완전하게 자리 잡은 종교가 된 것이다.

성리학을 바탕으로 하는 도학정치는 백성을 위한 군왕의 자애로운 정치를 실현해야 하는 것으로 백성이 지던 국역(國役)을 승려로 대체하는 것이 국가의 입장에서는 필요한 선택이었다. 이는 국가적 차원에서는 백성의 부담을 줄여 통치 기반을 안정화하는 데 도움이 되지만, 불교계의 입장에서는 국역을 과도하게 지게 되어 일선의 사찰은 궁핍해지는 경우도 많았다. 즉, 전쟁의 위기를 극복하는 데 도움을 준 불교계를 국가적 차원에서 방임하던 임진왜란 이전과는 달리 전쟁 후에는 국가의 묵인하에 일반 백성이 져야 하는 각종 역을

승려에게 전가하면서 그 대가로 불교에 대한 국가의 공식적 입장을 유보해 불교계로서는 새로운 길이 열린 것이라고 정리할 수 있다.

이러한 문제는 왕실원찰이 되기만 하면 해결하기 쉬웠다. 하지만 왕실원찰이 된다는 것은 매우 어려운 일로 개인적 인연까지 동원해 원찰로 지정받기 위해 노력했고, 심지어 거짓으로 원찰로 지정된 것처럼 내세웠다고도 한다. 왕실의 원찰이 되면 대개는 왕실 인사에 대한 제사나 축원에 들어가는 물자를 지원받는 것은 물론, 이에 대한 대가로 역도 면해 주며 더불어 지방의 관원이나 지역의 유지들에 의해 개별적으로 행해질 수 있는 각종 수탈도 피할 수 있었다. 이러한 새로운 현상은 17세기부터 두드러지는 것으로 정도의 차이는 있지만 조선시대 말까지도 이어졌다.

17세기의 배치 계획 :
능침사의 복구와 수륙재의 대유행

재현되는 능침사의 건축 계획

17세기에 행해진 전후 중창은 어찌 보면 고려와 조선의 왕조 교체기에 생긴 불교건축의 변화보다도 더 큰 건축 계획의 변화가 있었다고 할 수 있다. 고려와 조선 간의 왕조 교체는 불교에서 성리학으로 국가를 운영하는 지배층의 철학적 기반이 바뀌는 변화였기 때문에

불교건축에 영향이 컸을 것이라고 생각할 수 있다.

그러나 실제 조선 초 왕릉의 능침사에서 발견되는 건축적 특징을 제외하고는 조선이라고 해서 이전에 비해 특별히 큰 변화가 있었던 것은 아니었다. 사찰을 짓고 수리하는 것은 재정적 부담이 큰 일이기도 하지만, 억불을 기치로 하여 세워진 왕조라서 불교건축에 대한 새로운 시도가 없었기 때문에 불교건축의 변화를 파악할 수 있는 사례를 남기지 않았던 것이며, 오히려 침체나 정체기에 접어들기 시작했다고 보는 것이 설득력 있을 것이다.

하지만 왜란 이후의 중창은 왕조 교체기와는 다르다. 기존의 사찰을 운영하면서 발생하는 변화의 요인을 건축에 반영하는 일은 특별한 경우가 아니고서는 점진적일 수밖에 없다. 다시 말하면 살아가면서 일어나는 변화는 그때그때 조금씩 건축에 반영하기 때문에 필요한 만큼 일시에 건축을 바꾸기는 쉽지 않은 일이다. 그러나 화재와 같은 큰 피해를 입어 중창을 해야 하는 경우는 누적된 변화의 요인을 일시에 건축에 반영하기 때문에 점진적인 경우에 비해 변화의 폭이 큰 것은 당연할 것이다.

즉, 건축이 서서히 변화하여 어느 순간에 이른 경우에 비해, 전쟁이나 화재와 같은 재난에 피해 입은 건축을 일시적으로 중창하는 경우가 건축 계획의 변화를 보다 분명하게 드러낼 것이기 때문이다. 이처럼 임진왜란 이후 중창된 사찰은 이전부터 서서히 변해온 사찰에 비해 훨씬 적극적으로 새로운 시대의 변화를 표현하고 있다고 볼 수 있다.

사찰이 전쟁의 피해를 복구하는 과정은 전쟁에서 세운 불교계의

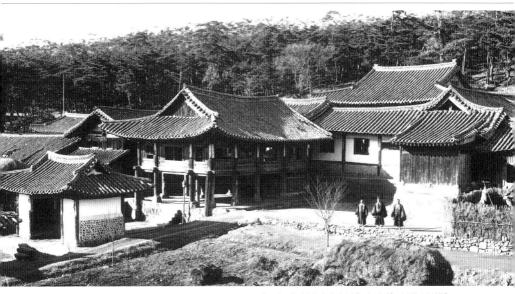

〈그림 64〉 일제강점기 봉은사 전경(31본산 사진첩)

공훈에 대한 지배층의 인정과 이를 근거로 한 경제적 지원에 힘입은
바가 크다. 이때 중창된 사찰은 매우 많지만 이 중 몇몇의 사찰에서
사적기가 지금까지 남아 있어서 당시 중창의 의미와 규모를 짐작할
수 있는 내용을 기록하고 있다.

　이 중 화엄사와 대흥사는 사적기에 보면 '대양문겸종실위(大陽門兼
宗室位)'라는 건물이 있다. 이 두 사찰의 사적기는 내용과 형식이 비
슷한 이 두 사찰의 사적기는 중관해안(1567~?)이 썼는데, 대양문이
면서 동시에 종실위를 봉안하는 건물이 있는 것으로 보아 화엄사와
대흥사는 종실의 위패를 대양문에 봉안한 위축원당(爲祝願堂)이라는

것을 알 수 있다. 여기서 위축원당이란 왕족의 영가를 모셔 놓고 극락왕생하도록 재(齋)를 지내 주는 건물 또는 사찰을 의미한다.

대양문이란 대개 수륙재를 설행할 때 정문으로 사용되는 건물에 붙여지는 이름인데, 수륙재의 정문이 왕실 인사들의 위패를 봉안하는 역할도 겸하고 있다는 의미로 이해할 수 있어 열성조(列聖朝: 선대의 여러 임금)의 명복을 빌기 위한 건물이라는 것을 알 수 있다. 다만, 열성조의 위패를 사찰에 봉안한다는 것은 당시 조선의 국법으로 금지하고 있는 행위로, 국가의 지원으로 중창되었다고는 하지만 조선 초기 능침사와 같은 역할을 한다기보다는 임란 이후 원찰들은 불교계가 일방적으로 원찰임을 주장하고 국가는 모르는 척 눈을 감아 주는 정도의 관계라고 보는 것이 적절해 보인다.

〈그림 65〉 봉은사 만세루의 영쌍창(31본산 사진첩)

'대양문겸종실위'가 어떤 형식의 건축이었는지 정확히 알 수는 없지만 임진왜란 이후 지어진 봉은사의 만세루와 진여문의 관계에서 어느 정도 추정해 볼 수 있다. 봉은사 만세루는 일제강점기 사진에서 남흥재사처럼 조선 전기 건축물에서 주로 사용되는 영쌍창(楹雙窓)이 설치된 건물인 것으로 보아 적어도 벽암각성(1575~1660)의 중수 당시에 지어진 것으로 보이는데, 이 사진(그림 64)에 보이는 봉은사 만세루와 그 뒤 진여문은 정자각과 같은 공간을 이루고 있어 화엄사와 대흥사의 '대양문겸종실위'가 봉은사의 진여문과 같은 건축이었다고 볼 수 있다.

봉은사 만세루는 어선루라고도 불렸는데, 18세기 기록이긴 하지만 『정릉지』에 의하면 만세루에는 여러 종실의 위패가 봉안되어 있었다는 것을 알 수 있다. 유사 사례는 청평사에서도 발견되는데, 17세기 중반 엄황(1580~1653)이 지은 『춘천읍지』에 실린 내용을 보면 중종, 인조, 명종의 위패가 강선루에 봉안되어 있었다는 사실을 확인할 수 있다. 역시 청평사도 정자각형 공간이 있었다는 것은 잘 알려진 사실이다.

다만, 봉은사나 청평사의 경우 열성조의 위패가 모두 문이 아니라 루에 봉안되어 있다고 표현되어 있어 조금 차이가 있다고 할 수도 있다. 하지만 적어도 봉은사의 경우 지붕이 연속되는 하나의 건물로 보여 문과 루를 구분하는 것은 의미가 없다고 할 수 있다.

이렇게 임진왜란 이후에 지어진 몇몇의 대형 사찰에서 세조~성종 연간에 지어진 능침사와 같은 형태의 공간이 재현되고 있는 것은 임란 이후 중창을 주도한 세력이 이 공간이 가지는 의미를 정확히 알

고 있었기 때문이라고 생각된다. 다만, 이전과 같은 의미의 능침사는 더 이상 없지만 그 공간을 재현함으로써 지금의 사찰에서 세조~성종 연간의 능침사가 가지고 있던 권위를 재현해 보려는 의도로 이해할 수 있다.

조선 초에도 이러한 공간이 극히 제한적인 사찰에서만 볼 수 있는 것이었고, 역시 17세기에도 마찬가지이다. 다만, 조선 초는 산릉을 수호하는 능침사에서 볼 수 있었지만 이미 17세기는 국가의 관리가 상주하는 재실에서 산릉관리가 이루어지던 시기로 산릉을 직접 수호하는 능침사는 더 이상 필요가 없었다. 그렇지만 이러한 공간을 재현하는 것은 열성조의 명복을 빌어주는 사찰이라는 것을 나타내기 위한 상징으로 볼 수 있다.

왕실이 곧 국가인 왕조 국가에서 국가의 지원으로 중창을 한 사찰의 입장에서는 열성조의 명복을 빌어주는 것은 지극히 당연한 것이고, 더불어 삼전하(三殿下: 주상, 왕비, 세자)의 불교식 전패를 불단에 올려놓고 장수를 기원하는 것도 당시 불교계에서는 널리 성행하고 있었다. 이러한 행위를 국가에서는 충성스런 행동으로 이해하고 묵인하다시피 하면서 각종 잡역을 면해 주는 조치를 취했기 때문이다. 하지만 대부분의 사찰들은 왕실의 승인 없이 스스로 삼전하를 위한 기도를 올렸던 것으로 보이는데, 그래서 공식적으로 원찰로 인정받지 못하였지만 전국적으로 많은 사찰에서 삼전하의 만세를 기원했던 흔적이 남아 있는 것이다.

〈그림 66〉 완주 송광사 주상전하패

〈그림 67〉 완주 송광사 왕비전하패

〈그림 68〉 완주 송광사 세자저하패

기록으로 본 17세기의 대형 사찰

대승사의 경우, 임란 이후 17세기 중반에 중창을 시작하였는데, 1730년 금강문 건립 이후 사적기를 적은 것으로 보아 꽤 긴 기간 동안 중창을 한 것을 알 수 있다. 이 과정에서 건립한 건물을 사적 기에 시간 순서대로 적어 놓았는데, 이 중창의 시작은 대체로 1648 년 법당을 먼저 중건하면서 시작되었다고 볼 수 있다.

중심사역에는 안마당 좌우에 선당과 승당, 법당의 좌우에 동상실과 서상실이 배치된다. 법당의 좌우에 배치되는 요사의 일종인 서상실과 동상실은 간혹 다른 사찰에서는 서방장과 동방장으로 표현되기도 하는데, 상실(上室)이나 방장(方丈)은 주지와 같은 고승의 거처를 의미한다. 주지란 사찰의 책임자로서 다른 대중의 수행을 지도하는 최고 지위의 승려를 말한다.

또한 향적전이라는 건물도 언급되는데, 예불을 집전하는 승려의 거처인 노전채를 말한다. 이런 종류의 건물 이름은 향적(香積) 이외에도 응향(凝香), 향로(香爐)라고도 하는데, 대체로 '香'이 꼭 들어가는 이름을 하고 있는 것을 보면, 당시 향은 예불을 상징하는 것임을 알수 있다. 이외에도 첨성각이라는 이름으로도 불리는데, 별을 보고 기도 시간을 지켰기 때문에 유래된 노전의 이름들이다.

대승사에서는 안마당을 기준으로 우측인 동쪽에 선당이, 좌측인 서쪽에 승당이 배치된다. 여기서 선당과 승당은 조선시대 사찰에서 가장 많이 등장하는 요사의 이름인데, 실제 선당과 승당의 기능상 구분이 명확하지는 않다. 이 이름의 요사는 원래 승려들이 좌선

〈그림 69〉 대승사 추정 배치도

을 하는 곳으로서 선당과 승당은 같은 의미였으며 조선 후기가 되어서는 수행공간보다는 생활공간으로서의 성격이 더 강해진다. 결과적으로 심검당, 설선당, 선불장, 해회당, 운집료, 적묵당, 판도방과 같은 이름은 원래 앉아서 선을 닦는 좌선당이었지만 조선 후기가 되면서는 그냥 좌선만이 아니라 점차 생활도 함께하는 요사가 된 것이다.

물론, 이 중에 큰 방[大房]을 갖추고 있는 요사의 경우 그곳에서 대중이 모여 좌선과 대중공양을 하고, 간단한 예불을 하는 등의 의례가 행해지기도 한다. 이럴 경우 생활보다는 의례의 성격이 강한 공간이라고 할 수 있으며, 대방 또는 큰방이라고 부른다. 사적기가 편찬되던 시기의 대승사에는 이러한 요사가 있었는지 확인할 수는 없지만, 17세기 중반에서 18세기 초에 해당하는 시기라는 것을 감안해 보면 대방이 등장했다고 보기에는 조금 이른 감이 있다고 할 수 있다.

안마당 중심으로 법당의 건너편에는 문루가 있는 것이 보통인데, 대승사의 경우는 사적기에 정문이 있다고 기록되어 있다. 여기서 정문이 문루형식인지, 아니면 전형적인 산문형식인지 알 수는 없다. 다만 정문 앞에 종각이 배치된 것으로 보아 능침사와 같은 공간이 구성된 것으로 볼 수도 있다. 그러나 봉정사의 일제강점기 사례처럼 정문(진여문)과 문루(덕휘루)가 앞뒤로 배치된 것일 가능성이 조금 더 커 보이지만 장담할 수는 없다.

기록으로 본 17세기 산중소찰

　대승사 외에 전쟁의 피해를 입은 사찰은 아니지만 무슨 이유에서 인지 17세기에 사찰을 원래의 위치에서 새로운 곳으로 옮기거나, 처음으로 창건한 사찰 등이 있어 이 시기의 배치 계획을 파악할 수 있는 사례가 몇 군데 있다. 완주 송광사는 당시 벽암각성(1575~1660)이라는 최고의 고승이 주도하고 국가가 지원하여 창건한 사찰인데, 창건 당시 건물 이름이 전해지고 있어 배치 계획의 대강을 알 수 있다. 이외에도 홍천 수타사와 문경 김용사도 완주 송광사에 비할 규모는 아니지만 비슷한 사례라고 할 수 있다.

　우선 완주 송광사를 통해 알 수 있는 배치 계획이 있다면 그것은 전형적인 17세기 대형 사찰의 특징일 것이다. 당시 불사를 주도한 벽암각성의 위상과 국가의 지원이 있었다는 점을 감안한 상태에서 기록으로 전하는 전각명과 현존하는 전각의 위치를 종합해 보면 17세기 배치 계획의 일면을 알 수 있다. 규장각에 소장된 필사본 「송광사법당초창상층화주덕림」과 「송광사개창비」 뒷면에 나오는 전각명을 비교하면서 현재 남아 있는 건물들을 보면 당시 송광사 배치 계획의 대강을 파악할 수 있다.

　법당은 7칸 중층으로 크게 지었는데, 현재는 5칸 단층으로 변경되었다. 이후 미륵전, 관음전, 응진전, 약사전, 지장전 등 부불전의 역할을 하는 다양한 불보살의 전각들이 지어진다. 그 외에 다양한 이름의 요사들도 지어지는데 상실, 선당, 승당, 향적전, 해회당, 백운당, 청풍료라는 당호가 보인다. 이외에도 정문과 천왕문, 금강문

과 일주문, 그리고 종각이 배치되어 있어 실제로 같은 시기 다른 사찰들에서 산발적으로 확인할 수 있는 모든 건물이 완주 송광사에는 다 들어섰다고 할 수 있다.

앞에서 언급했던, 왜란 이후 중창된 화엄사나 대흥사와 비교해서 특이하다고 할 만한 것은 종실위를 겸하는 대양문과 같은 정문이 없으며, 법당의 불단 위에 삼전하에 대한 불교식 전패가 있다는 점이다.(그림 66, 67, 68 참조) 종실위는 유교식 제사의 상징이라 할 수 있는 위패를 말하는 것이고, 삼전패는 현재 생존해 있는 왕과 비, 세자에 대한 만수무강을 기원하는 불교식 전패인 것이다.

이러한 차이가 어떠한 의미인지 분명하지는 않지만 사찰에 종실의 위패를 봉안하는 일은 사림 집권 이후에는 엄격히 금한 일로 예외가 없지는 않았지만, 아무리 국가가 후원했던 중창이라도 공식적으로 위패의 봉안을 기록하기는 쉽지 않았을 것이다. 왜냐하면 대신들의 간언에 의해 사사로이 사찰에 종실위를 봉안한 사례를 찾아내 땅에 묻었다는 사례는 여러 차례 있었기 때문이다.

이러한 의미에서 완주 송광사는 화엄사나 대흥사보다도 더 큰 공식적 지원이 있었다고 할 수 있어 국가가 인정하지 않는 일체의 행위에 대해서는 조심하였기에 위패를 봉안하지는 않았던 것이 아닐까? 즉, 적어도 완주 송광사에서만큼은 국법을 어겨가며 선왕의 위패를 만들어 제사를 지내는 행위는 자제하고, 대신해서 불교식 축원은 인정하는 사찰이 된 것으로 생각해 볼 수 있다.

완주 송광사를 보면 비교적 짧은 기간 사찰을 새롭게 만드는 과정에서 형성된 배치라는 점에서 17세기 불교건축의 배치 계획을 극

명하게 보여주는 아주 좋은 사례라고 할 수 있다. 다만, 오히려 17세기 대형 사찰의 모든 특징과 전각들을 다 갖추고 있어 대표적인 사찰이라고 할 수는 있어도 전형적인 17세기 사찰이라고 하기에는 적절하지 않다고 할 수 있다.

수타사는 1636년 현재의 위치로 이건하는데, 이 과정을 순서대로 적은 기록이 사적기의 말미에 남아 있다. 1676년 봉황문에 사천왕상을 조성하고, 1670년 당시 종을 만드는 최고 승장인 사인(思印)이 범종을 조성한 것을 보면 수타사는 17세기 중후반 약 40여 년에 걸쳐 사찰을 완성한 것으로 생각된다.

수타사는 역시 대적광전을 주불전으로 정문과 사천왕상이 있는 봉황문, 좌우에 승당과 선당이 조성되었는데, 현재 흥회루도 17세기 후반에서 18세기 초반의 양식으로 볼 수 있으므로 당시 지어진 정문이 흥회루였을 것으로 생각된다. 이처럼 대적광전과 흥회루가 마주하고 그 앞에는 천왕문(봉황문)이 있으며 안마당의 좌우로는 선당과 승당이 마주하는 전형적인 사동중정형 배치를 상상해 볼 수 있다.

김용사는 사적기를 보면 1624년 승려 혜총에 의해 가람조성이 시작된다. 우선 선당과 승당을 세운 후 법당을 짓고, 범루와 정문, 그리고 정문의 양 옆에 행랑을 짓고 향로전을 건립한다. 법당과 선당, 승당은 이미 잘 알려진 건축으로 어떤 형태의 배치를 갖추었을지 자명하다. 중요한 것은 범루와 정문, 그리고 양측에 배치된 행랑[廂]이다. 여기서 범루는 범종루를 말하는 것으로 1625년이 조금 지난 어느 시기에 지은 사찰이라서 정문과 범루는 앞뒤로 구분해서 세워졌

봉황문

〈그림 70〉 1980년대 수타사 배치도

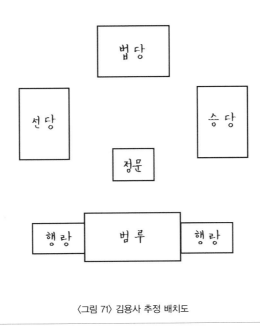

〈그림 71〉 김용사 추정 배치도

을 것이다. 하지만 그 후 얼마 되지 않은 계미년(1643)에 화재를 당해 전소되어 다시 1649년에 법당, 선당, 승당, 범종루, 정문, 첨성각 등을 짓는다.

이처럼 김용사의 경우 1624년의 초창과 1649년 중창에서 건물의 명칭과 구성이 거의 같아 소실과 재건을 그대로 반복했다고 볼 수 있다. 이처럼 초창과 연이은 중창에서 거의 같은 구성을 보여주고 있는 것을 보면, 이와 같은 구성과 배치가 17세기 중소 규모 사찰 건축의 전형적인 특징이라는 것을 알 수 있다.

완주 송광사의 경우 규모에서 큰 차이를 보이고 있어 공통점이 적

을 수 있지만 수타사와 김용사처럼 산 속에 지어지는 중소 규모 사찰의 사례를 통해서 이 시기 전형적인 배치 계획을 파악할 수 있다고 볼 수 있다. 법당과 선당 및 승당, 정문과 종루의 전형적인 등장은 사찰의 규모와 상관없이 17세기 암자 규모를 벗어난 사찰에서 대체적으로 찾아볼 수 있는 건물이다. 물론 왜란의 피해를 입은 사찰이 많았고, 또한 거의 동시에 중창이 이루어져 공통점이 두드러지는 것은 당연하다.

그러나 이때 중창된 사찰이라고 해도 건축물이 전해져 지금에 와서 17세기 사찰 건축의 특징을 파악할 수 있는 사례가 실제 많지는 않다. 왜냐하면 대부분의 사찰은 17세기 중창 이후 몇 번의 보수를 거치면서 원래의 배치 계획을 유지하고 있는 경우가 흔하지 않기 때문이다. 이런 현실적인 문제 속에서도 완주 화암사의 경우, 극락전과 우화루가 서로 마주보고 있는 배치를 통해 17세기 초에 지어진 중소 규모 사찰의 일면을 볼 수가 있다.

현존하는 17세기 산중소찰

앞에서도 수차례 언급했듯이, 가장 일반적인 건축이라 할 수 있는 선당과 승당이 좌우에 들어선다고 가정한다면, 화암사의 배치 계획은 산속에 위치한 작은 사찰의 전형이라고 할 수 있다. 역시 이와 비슷한 창녕 관룡사의 경우 일제강점기에 작성된 배치도를 보면 역시 화암사와 같은 배치 계획의 일면을 볼 수 있다.

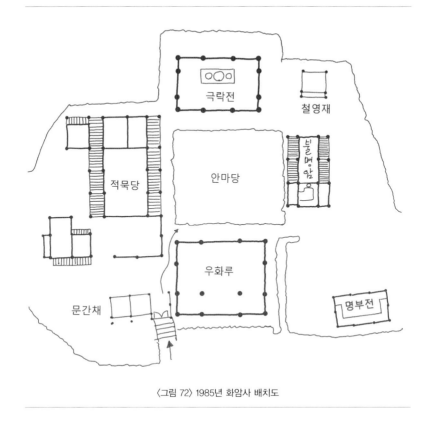

<그림 72> 1985년 화암사 배치도

　두 사찰을 비교해 볼 때 차이가 나는 것은 관룡사에서는 대웅전과
마주하고 있는 원음각인데, 이 건물은 18세기경에 다시 지어진 건물
로 추정되며 원래는 정자각형 건물이었다고 한다. 문루를 제외하고
좌우의 요사는 대웅전과 비슷한 시기의 건축으로 보이는데, 이러한
정황을 감안하고 본다면 두 사찰도 수타사와 김용사처럼 모두 임란
이후 17세기 초반에 중창된 전형적인 산중소찰이라고 할 수 있다.

　이처럼 전쟁의 피해를 극복하면서 드러난 일반적인 특징도 있지

칠성각

대웅전

서승당

동승당

약사전

석탑

원음각

〈그림 73〉 일제강점기 관룡사 배치도

만, 17세기에 모든 사찰이 이러한 배치를 하고 있었던 것은 아니다. 예를 들면 안동 봉정사, 영주 부석사, 구례 화엄사와 같은 사찰이 엄연히 있는 것처럼 모든 사찰이 17세기라고 해서 당대의 시기적 특징을 보여주고 있다고 할 수는 없다.

안동 봉정사의 경우, 17세기에 전쟁의 피해를 겪지 않아 이전부터 이어지던 건축이 17세기를 지나 18세기 초에 이르면서 필요한 건축인 진여문과 덕휘루(만세루)를 보충하는 정도의 부분적 변화만을 취했다고 할 수 있다. 영주 부석사도 역시 거대한 토목공사에 바탕을

둔 입지 때문에 17세기에 꼭 필요한 공간이라 할지라도 반영할 만한 여건이 갖추어지지 않았거나 사찰의 일부를 할애해 최소한만 갖추었을 것으로 생각된다.

그리고 화엄사의 경우, 전쟁의 피해로 완전히 소실된 후 대대적인 중창이 있었지만 역시 부석사처럼 거대한 석축에 의해 각황전과 대웅전이 안마당과 높낮이 차이가 큰 입지를 하고 있어 17세기의 건축적 특징을 반영하기에는 제약이 있었다는 것을 알 수 있다.

전쟁의 피해를 입어 일시에 중창을 하는 과정에서 17세기의 시대적 특징이 대대적으로 반영되었을 것으로 보이지만, 주어진 지형 조건에서 완전히 자유로울 수는 없다. 그리고 전쟁의 피해를 입지 않은 경우는 이전부터 이어지던 건축을 유지하면서 17세기에 필요한 공간이 새롭게 반영되는 식의 건축 계획을 선택할 수밖에 없어 오히려 17세기의 전형적인 건축적 특징은 가려진 것처럼 보이기도 할 것이다.

배치 계획에서 17세기의 변화가 다른 시기의 변화에 비해 분명한 이유는 이미 충분히 검토해 보았다. 아무래도 이것은 전쟁이 건축에 미친 영향이라고 할 수 있을 것이다. 이처럼 배치 계획을 제외한 다른 건축요소에서도 17세기의 특징은 발견될 수 있을 것이다.

대형 불전의 유행

17세기 대표적인 특징으로는 중층을 포함한 대형 불전이 많이 지어졌다는 점이다. 왜란 이후 조성된 주불전의 불상 중 완주 송광사,

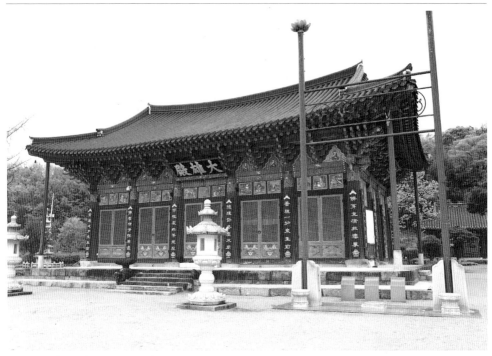

〈그림 74〉 완주 송광사 대웅전

법주사, 무량사처럼 5미터가 넘는 불상이 조성되는가 하면, 이보다는 작지만 귀신사, 기림사, 갑사 등처럼 3미터를 넘거나 이에 육박하는 불상들이 조성된다. 이처럼 대형 불상을 조성한 이유는 왜란과 호란 과정에서 불교계가 의승군 활동으로 큰 공을 세우게 된 결과 불교에 대한 사회적 인식이 높아져 불교계도 스스로 자신감이 커진 현상으로 이해할 수 있다.

이전에도 중층건물이 없었던 것은 아니다. 『관음현상기』에서 표현된 양평 상원사의 주불전도 중층이었고, 봉정사 대웅전의 수리 과정

에서 발견된 묵서명에서도 이전의 건물이 중층이었다는 것을 알 수 있다. 하지만 17세기 전반기의 중층건축은 봉안하는 불상이 좌상인데도 상 자체가 워낙 크다는 점이 이전의 불전과는 다르다고 할 수 있다.

이렇게 상 자체를 크게 만든 것은 전쟁에서 큰 공을 세운 후 사회적 인식이 변한 불교계의 자신감 표출이면서도 동시에 이전부터 이어지던 장륙상(丈六像)을 만드는 전통이 남아 있었다고 보는 견해가 설득력이 있다. 그러나 이유가 어떻든지 당시 주요 사찰에서 중창이 있을 경우 틀림없이 흙으로 빚은 대형 불상을 만드는 경향이 있었고 그 결과 대형 불전이 필요했을 것이다.

천왕문의 성행

17세기 불교건축의 가장 큰 변화 중 하나는 천왕문의 유행이다. 사천왕은 부처를 사방에서 옹위하는 존재로 여러 신장(神將) 중에서도 가장 위력 있는 것으로 알려져 있으며, 오래전부터 석탑이나 석등, 사리기 등에 널리 표현되어 부처를 지키는 역할을 한다.

사천왕 외에도 팔부중이나 인왕과 같은 신장들도 있었지만, 사천왕이 가장 유행한 것은 그것이 상징하는 신앙적인 이유도 있겠지만 문안에 배치하기 가장 알맞은 네 구라는 점이 크게 작용한 것으로 보인다. 3칸 건물의 중앙을 통로로 쓰고, 좌우에 각각 2구씩 사천왕을 배치하는 것이 적당하기 때문이다.

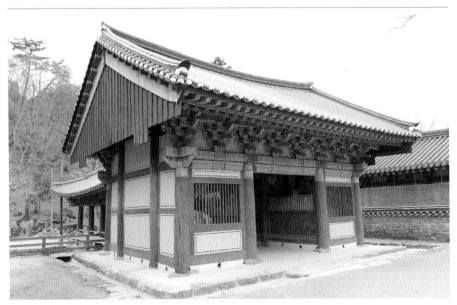

〈그림 75〉 순천 송광사 천왕문

　사천왕문은 조선 초에 능침사에 배치된 기록을 찾을 수 있는데, 아마도 중국 북경의 관문이라 할 수 있는 거용관의 운대(雲臺) 중앙 좌우 벽에 부조된 사천왕에서 직접적인 영향을 받았다고 생각하는 것이 중론으로 보인다.

　고려 개성의 안화사에 신호문(神護門)이 있었다거나 분황사탑의 문 좌우에 인왕이 있었던 것을 보면 성소(聖所)를 지키는 신장의 개념 은 이미 오래전부터 있었다는 것을 알 수 있다. 이러한 전통을 바탕 에 깔고 있었지만, 천왕문은 17세기에 대대적으로 유행하기 시작한 것이 분명하다. 이 유행은 1746년 봉은사 사천왕문까지 지속적으로 이어지고 이후로는 뚝 끊긴다.

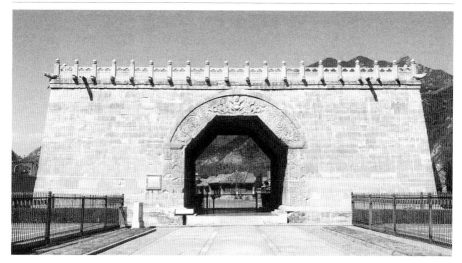

〈그림 76〉 만리장성 거용관 운대

〈그림 77〉 만리장성 거용관 운대의 다문천왕

사찰의 산문체계는 대개 일주문부터 시작해서 문수보살과 보현보살, 좌우 양쪽에 인왕이 서 있는 금강문(해탈문), 그리고 천왕문 순으로 배치되는 것이 일반적이라고 알려져 있지만, 실제 이처럼 모든 문을 갖추고 있는 경우는 임란 이후 대대적으로 중창된 대형 사찰 정도에 불과하다. 일주문에서 시작되어 금강문을 거쳐 천왕문에 이르는 배치는 생각처럼 일반화되지 않았으며, 이후로는 더 이상 확산되지 않았던 것으로 보인다. 특히 이 중에 두 인왕과 문수동자, 보현동자가 봉안된 금강문(해탈문)은 이 시기에 처음 지어진 것은 아니지만, 17세기에서 18세기 초반에 집중적으로 지어진 후로는 더 이상 지어지지 않았다.

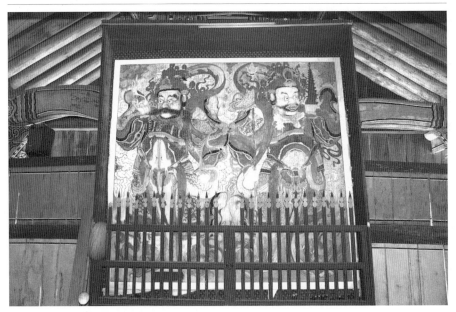

〈그림 78〉 대흥사 침계루 증장천왕과 광목천왕

실제 산중의 작은 사찰은 천왕문조차 갖추지 못한 경우가 많았는데, 홍천 수타사, 남해 용문사처럼 형편이 허락한다면 최소한 천왕문만은 세우려고 노력했던 것을 알 수 있다. 자주 발견되는 사례는 아니지만, 대구 비슬산 유가사나 해남 대흥사 등에서는 사천왕을 그림으로 그려 봉안하였다. 해남 대흥사의 경우는 문루에 사천왕탱을 봉안하고 있어 정문, 문루, 천왕문을 모두 통합한 매우 독특한 사례라고 할 수 있다. 그러나 이렇게 그림을 봉안한 두 사찰의 사례는 모두 19세기의 사례이다.

이처럼 사천왕상의 조성 전통은 17세기를 지나면서 서서히 사라지다가, 일부 사찰에서 그림으로 그려 봉안하면서 결국에는 사라지

〈그림 79〉 대흥사 침계루 다문천왕과 지국천왕

는 변화를 맞이한다고 할 수 있다. 이것은 결과적으로 천왕문의 건립이 줄어드는 것으로 17세기에는 분명하게 자리 잡았던 산문체계가 이후로는 쇠퇴하는 것을 의미한다.

아마도 대부분의 후불탱에서 다양한 불보살이 군집되어 표현되면서 여러 신들과 함께 사천왕도 표현되는데, 이렇게 되면서 사천왕을 문에 별도로 봉안하는 경향이 줄어들게 되었다고 보는 견해도 있다. 문을 짓고 상을 만드는 수고보다는 불상의 뒤편에 걸어 놓는 불화

〈그림 80〉 구미 수다사 영산회상도 사천왕 부분

에 사천왕을 포함시키는 것이 신앙적으로는 같은 효과를 보면서도 경제적으로는 훨씬 수월하기 때문이다.

명부전, 나한전의 유행

이 시기에 등장한 대표적인 전각으로 명부전을 들 수 있다. 현재 남아 있는 명부전은 보통 지장보살과 그 좌우보처인 무독귀왕과 도 명존자로 이루어진 삼존상을 중앙에 둔 전각을 말한다. 그리고 동 시에 좌우로 도합 10위의 대왕들을 나란히 두고 있으며, 대왕 사이 사이에 동자와 녹사와 같은 작은 상을 배치하는 복잡한 구성을 보 이는 전각이다.

사람이 죽은 뒤 사후세계를 관장하는 역할을 하는 시왕(十王)과 지옥에 있는 마지막 한 사람까지 해탈하도록 도와준다는 지장보살 의 조합은 전쟁을 경험한 조선에서는 많은 사람이 찾는 전각이 된 것이다. 특히 17세기에 이르러서 지장보살과 명부의 시왕이 하나의 전각에 함께 봉안되기 시작한 것으로 보이는데, 명부전은 사후세계 의 편안함을 갈구했던 일반 백성들의 신앙적 요구에 응답한 불교건 축의 한 유형으로 도교와 불교가 결합된 모습이다.

명부전 다음으로는 나한전도 많이 지어진 건물 중에 하나이다. 나한은 수행을 통해 스스로 깨달은 자를 의미하는 것으로 출가수행 자에게는 일차적 목표이면서 백성에게는 친근한 대상이다. 그러면서 도 동시에 초능력을 보유하고 있는 존재로 인식되면서 소원을 빌면

〈그림 81〉 통영 안정사 명부전

속히 성취해 준다는 믿음이 생겨 많이 지어진 것으로 보인다.

이처럼 17세기는 이전에 비해 부불전이 많아지는 시기이다. 이렇게 신앙의 대상을 봉안하는 전각이 다양해지고 많아진다는 것은 결과적으로 사찰을 찾는 신도들이 늘어났다는 것을 의미한다. 사찰의 후원자가 늘어나면서 이들의 다양한 신앙적 요구에 맞추기 위해 특히 이들이 선호하는 명부전과 나한전, 관음전 등이 들어서는 것이다.

관음전은 이 시기에 유행했다기보다는 이 시기에도 유행했다고 볼 수 있다. 나한전도 역시 고려시대에 귀족들 사이에서 유행했던 신앙이지만, 조선 후기에 들어서면서 백성들 사이에서 유행하기 시작하면서 지속적으로 유행하였는데, 나반존자를 봉안한 독성각과

〈그림 82〉 하동 쌍계사 나한전

겹쳐지면서 나한전의 건축은 아무래도 주춤한 것으로 보인다. 17세
기부터 시작되는 나한신앙의 유행을 확인할 수 있는 증거는 현존하
는 사찰들의 나한전 수를 통해서 짐작할 수 있다.

정문의 일반화

수륙재의식으로 대표되는 야외의식이 본격적으로 설행되었다고
볼 수 있는 17세기를 대표하는 불교건축 중에 빼놓을 수 없는 것이
정문이다. 갑사의 사례처럼 16세기 말에도 정문이 지어졌다는 기록

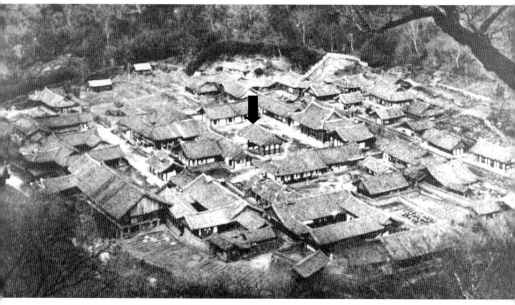

〈그림 83〉 순천 송광사 전경 속의 정문(31본산 사진첩)

을 찾을 수 있지만 17세기가 되면 정문이 이전과 비교하여 월등히 많이 등장한다.

조선 후기가 되면 수륙재 의식의 성격은 극락으로 가지 못하고 구천을 떠도는 모든 영혼을 차별 없이 씻기고, 먹이고, 입힌 다음 깨끗하게 정화된 도량으로 인도하여 부처님의 설법을 듣게 해서 깨달음을 얻게 해 극락왕생하게 하는 것으로 굳어진다. 이때 의식이 설행되는 장소는 크게 상단·중단·하단으로 구분하여 구성되는데, 부처님이 있는 상단에는 괘불이 걸리고, 중단은 상단과 하단의 경계로 신장들이 지키고 있으면서 수륙재가 행해지는 동안 도량을 청정

〈그림 84〉 『범음산보집』의 12단배설지도
(위／는 정문, 아래／는 하단)

하게 유지하는 각종 신들이 머무는 공간이다. 그리고 하단은 구천을 떠도는 외로운 영혼들을 모아 먹이고 입히고 씻긴 후 상단으로 나아가기 전까지 대기하는 공간이다.

　이때 정문은 하단에 모인 영혼들이 주린 배를 채우고 몸을 깨끗이 한 후 인로왕보살의 인도를 받아 설법을 듣기 위해 정문을 통해 상단 앞으로 나아가는 관문인데, 수륙재가 설행되는 동안 상징적으로 사찰 안과 밖을 구분하는 문이다. 이 과정에서 하단은 주로 문루였다. 전형적인 하단 불화로 알려진 감로도의 화기에서 만세루에 감로도를 봉안했다는 몇몇의 기록에서 이것을 확인할 수 있다.

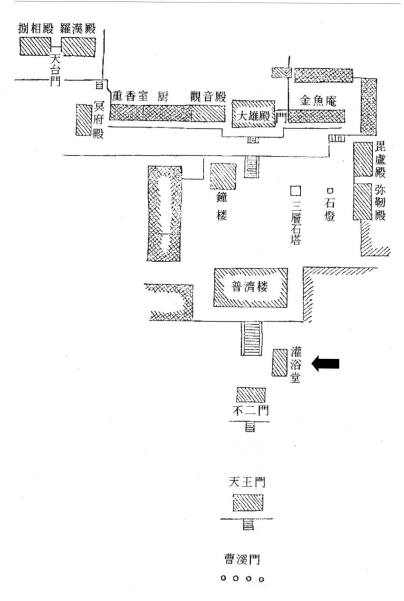

〈그림 85〉 범어사의 관욕당 위치(한국건축조사보고서)

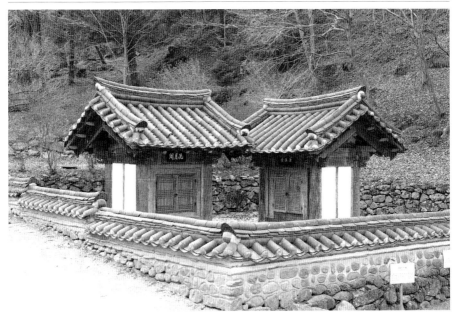

〈그림 86〉 순천 송광사 세월각(좌)과 척주당(우)−세월각은 여자 무주 고혼, 척주당은 남자 무주 고혼을 씻겨 주는 욕실이다.

그러나 문루에 감로도를 봉안했다고 알려진 기록은 공교롭게도 모두 18세기 기록이며, 감로도가 집중적으로 조성되는 시기도 18세기 이후이다. 물론, 범어사나 송광사와 같이 욕실을 문루 밖에 상설해 놓은 경우도 있지만 이것이 특별한 사례인지, 아니면 원래는 보편적이었지만 마치 정문처럼 어느 순간 필요가 없어지면서 대부분 사라진 것인지는 불분명하다.

이러한 사실로 볼 때 수륙재의 설행은 16세기부터 유행하기 시작해서 19세기까지 이어진다고 할 수 있지만, 그 사이 설행 방법에는 변화가 있었다고 할 수 있다. 특히 그 변화는 주로 중단과 하단의 영

역인 정문과 문루에서 일어났다고 할 수 있다.

정문의 건립 경향은 적어도 15세기부터 등장하기 시작해서 17세기는 물론 18세기 전반기에는 크게 유행했던 것으로 생각되는데, 이것으로 보아 17세기경에 문루와 별도로 지어진 정문은 수륙재를 설행하기 위해서는 꼭 필요한 건축이었으며, 그 건립 빈도도 역시 상당했을 것으로 추측된다.

수륙재에는 괘불만큼 필수적인 불화가 있는데, 바로 감로도이다. 앞에서도 언급했듯이 감로도는 18세기 들어 정형화된다. 이러한 현상은 수륙재가 이전 시기에는 다양한 기원재로서의 범용적 성격이었다면 이때부터는 영가 천도의식으로 점점 굳어지는 것을 의미하는 것으로 보인다. 이러한 변화가 중심사역의 배치 계획에 영향을 미쳤다고 볼 수 있다.

17세기의 구조적 형식 : 새로움의 수용과 전통의 고수

불교건축과 관영건축의 공포 차이

16세기는 사찰건축 사례가 많지 않아 건축형식의 특징을 짚어 내기 어렵지만 17세기는 이와 분명히 다르다. 지어진 시기가 분명하면서 현재까지 남아 있는 건축도 많은 편이라 본격적인 건축형식의 시

대적 특징에 대한 연구가 활발하게 진행될 수 있는 시기가 바로 17세기다.

이 시기 국가가 주도하는 건축에서도 전쟁의 피해를 복구하면서 새로운 건축이 시도되는데, 공포 형식에서는 가장 잘 알려진 것이 익공식 공포를 사용하는 건축이다. 알려지기로는 전쟁의 피해를 일시적으로 복구해야 하는 필요성이 제기된 시기에 비교적 경제적이면서 건축적으로도 효용이 충분한 익공식 공포가 주로 보조적 역할을 하는 건축에 본격적으로 사용되기 시작하였다고 한다. 특히 소박함을 강조하는 성리학적 취향에 바탕을 둔 사림은 화려하기보다는 간결하고 정제된 형식을 추구하는 경향이 있었기 때문에 익공의 성행에 한몫했다고도 한다.

성리학 국가인 조선에서 전쟁 직후 서둘러 지은 건축물 중 대표적인 것이 종묘 정전인데, 종묘 정전의 공포를 구성하는 수법이 바로 익공의 전형으로 알려져 있다. 그러나 이런 형태의 공포를 불교건축에서는 찾아볼 수 없다. 같은 전쟁을 겪으면서 서로 동시에 피해를 보고 이를 복구하는 과정도 같이 겪었는데, 국가 시설의 복구와 사찰의 복구에서 사용된 공포의 표현 수법이 서로 다르다. 이것은 분명 공포의 형식 차이가 서로 다른 건축적 의미를 갖는다는 것을 당시의 건축문화를 향유하는 세력들은 잘 알고 있었던 것이다.

이 시기 사찰의 주불전과 같이 중요한 건축에서 사용된 공포는 주로 다포식이라고 할 수 있다. 종묘에 익공식 공포가 사용된 것은 종묘가 중요한 장소이지만 그럼에도 소략하게 짓기 위함이었다고 볼 수 있다. 그리고 불교건축에서는 상징과 장엄을 강조하는 종교건축

〈그림 87〉 칠곡 송림사 대웅전 공포

〈그림 88〉 칠곡 송림사 명부전 공포

〈그림 89〉 개심사 대웅전 공포

〈그림 90〉 개심사 심검당 공포

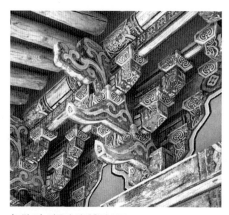

〈그림 91〉 장곡사 하대웅전 공포

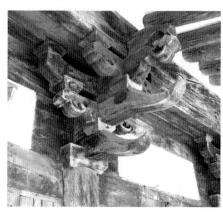

〈그림 92〉 장곡사 설선당 공포

의 성격상 표현이 화려한 적극적 수법을 사용하는 것이 일반적이지만, 주불전과 같이 적극적 표현이 필요한 건축 외에 한 단 낮은 표현이 필요한 건축에 사용되는 공포가 없는 것은 아니다.

송림사 대웅전과 명부전, 개심사의 대웅전과 심검당, 장곡사 하대웅전과 설선당, 천은사 대웅전과 첨성각의 관계 등을 보면 불교건축이 중심 건물과 보조 건물의 공포에서 위계 처리를 어떻게 했는지 알 수 있다.

왜란 이후 국가가 주도하는 궁궐이나 관아와 같은 건축에서 사용된 익공식 공포는 보 방향으로 뻗어나간 살미와 보 바로 아래 놓이는 부재를 넝쿨이나 꽃잎의 끝처럼 뾰족하게 표현하며, 출목을 두더라도 하나 이하로 처리하는 것이 보통이다. 그리고 전쟁 직후에 지어진 종묘 정전이나 사직단 정문에는 보머리가 삼분두로 표현되었지만, 이후에는 보머리가 삼분두 대신 운궁이 표현된다. 삼분두란 보를 공포 밖으로 빼낼 때, 세 번 베어낸 듯 처리하는 수법으로, 우리

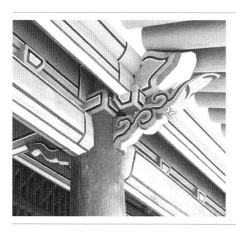

〈그림 93〉 사직단 정문 공포

나라에서는 주로 여말선초 다포식 공포에 사용했던 것이다. 그러나 강릉 향교 대성전(그림 33 참조)은 헛첨차가 사용된 주심포식 공포로 이 공포에 삼분두가 사용되었으며 이런 연장선상에서 종묘 정전과 사직단 정문의 표현을 이해할 수는 있을 것이다.

불교건축에서도 기둥머리(기둥상단)까지 포함하여 공포가 결구되는 익공식이 이미 15세기부터도 사용되고 있었지만, 이 익공식 공포는 분명히 궁궐에서 사용된 익공과는 큰 차이를 보인다. 불교건축에서도 이 시기에는 익공식 공포에 눈에 띄는 변화가 생긴다. 왜란 직후 지어진 여수 흥국사의 법왕문이나 천왕문과 같은 건축물에 사용된 공포를 보면 결구수법은 같지만 공포를 구성하는 살미의 형태에서 차이가 나는 것을 알 수 있다.

왜란 직후 지어진 궁궐식 익공과 사찰에서 지어진 익공 간의 차이에서 가장 두드러지는 것은 앙취의 표현을 사용하고 있는지 여부라

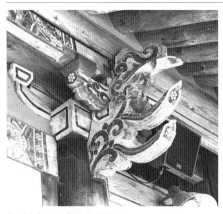

〈그림 94〉 여수 흥국사 법왕문 공포

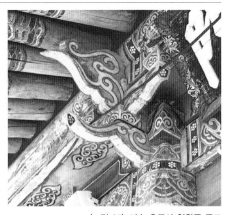

〈그림 95〉 여수 흥국사 천왕문 공포

고 할 수 있다. 앙취란 앞에서도 언급했듯 다포식 건축에서 살미의 마구리 부분에 붙어 하앙을 사용한 것과 같은 효과를 내는 장식 요소를 가앙이라고 하는데, 이 부분의 마구리를 말하는 것이다.

그런데 종묘 정전과 같은 익공에서는 앙취가 없지만, 불교건축에서는 17세기부터 익공식 공포에서 앙취가 나타나고 있다. 그 이유가

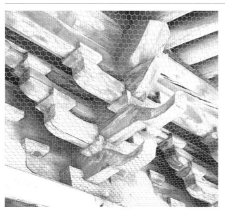

〈그림 96〉 서울 문묘 대성전 공포

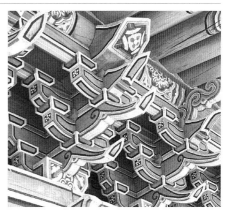

〈그림 97〉 창경궁 홍화문 공포

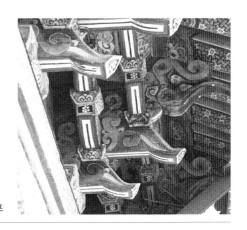

〈그림 98〉 진주 청곡사 대웅전 공포

무엇인지 분명하게 밝히기는 어렵다. 다만, 성리학의 완고함은 예제 즉, 과거의 전통을 충실히 따르려는 경향으로 연결될 수 있는 데 비해 불교는 현실적 변화에 발 빠르게 적응하는 모습을 보이면서 변화에 능동적이라는 점 등을 종합해 보면, 같은 시기 공포에서 볼 수 있는 변화의 폭이 서로 다른 것을 이해할 수 있다.

궁궐식 익공과는 다르게 사찰에서 사용된 익공에서는 아주 능동적으로 다포의 요소를 받아들였으며, 다포도 역시 익공의 영향을 받아들였다. 사찰에서는 왜란 직후 지어진 건축에서 익공에서 볼 수 있었던 보머리의 표현 수법인 운궁을 이른 시기부터 수용하고 있는데, 관영건축에서는 아직도 이전처럼 삼분두를 사용하는 경우가 더 많았다는 것을 알 수 있다.

당시는 사찰만이 아닌 사회 전 분야의 건축 활동에서 승려 장인이 주도적으로 활동하던 시기였기 때문에 참여 기술자들의 출신과 공포 형식의 관계가 밀접하다고 볼 수는 없다. 관영건축과 불교건축의 의장에서 공포의 표현이 주는 의미를 서로 다르게 구분하고 이것을 규범처럼 지키고 있었다고 볼 수 있다. 결과적으로 17세기 불교건축은 국가가 주도하는 건축에 비해 새로운 시도가 활발했던 것을 알 수 있다.

18세기 불교건축

- 문중불교의 강화와 대중불교의 심화

각종 역의 전가와 원당의 유치

불교건축 역사의 관점에서 18세기는 17세기 후반에 형성된 사회적 분위기가 심화되어 가는 시기라고 볼 수 있다. 특히 17세기 후반에 형성된 주자가례를 강조하면서 형성된 보수적인 사회 분위기는 18세기에 들어서도 지속적으로 강화되었으며, 승군을 동원하여 산성을 쌓고 산릉을 조성하는 것까지, 그리고 개별 사찰들에는 종이를 만들어 상납하는 것과 같은 다양한 역(役)이 지속적으로 강요되고 있었다.

이처럼 나라를 운영하는 데 들어가는 노동력을 정당한 대가 없이 승려들을 징발하여 충당하였는데, 이 때문에 생기는 피해는 사찰의

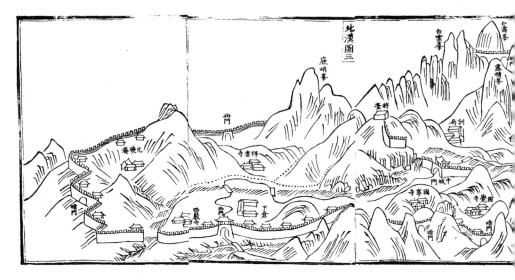

〈그림 99〉 『북한지』에 표현된 북한산성과 사찰

운영에 많은 문제를 야기했다. 이러한 상황에 대처하는 방법 중 하나는 왕실의 원당을 사찰에 유치하여 국가나 관으로부터 강요당하는 역을 면제받는 것이다. 원칙적으로 원찰은 왕실의 평안을 빌거나 선왕선후에게 제사를 지내는 사찰이기 때문에 제수를 마련하기 위한 비용이 들어가서 각종 역을 면해 주고, 재정 지원까지 제공해 제사에 전념할 수 있게 해주기 때문이다.

　18세기는 조선시대 중 사찰이 왕실의 원당을 유치한 사례가 가장 많았다고는 하지만 실제로 왕실의 원당을 유치할 수 있는 사찰은 불교계 전체로 볼 때 극히 일부에 지나지 않는다. 이 때문에 대부분의

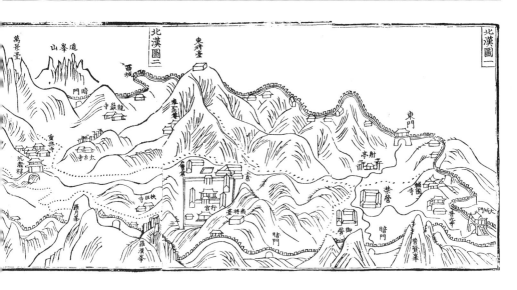

사찰들은 국가로부터 어떤 형태로든 각종 역을 강요받았는데, 그중
에서도 종이를 만들어 상납하는 지역(紙役)이 가장 대표적이다. 종이
를 만드는 데 필요한 지통(紙桶)과 수조(水槽)는 지금도 규모가 있는
사찰에서는 쉽게 발견할 수 있는 정도이다. 과중한 지역이 사찰의
정상적 운영을 방해하고, 사찰 유지조차 힘들게 했다는 것은 이미
잘 알려진 사실이다. 또한 국가가 부과하는 역이 아니라 지방의 관
리나 사족들로부터도 사사로운 각종 수탈이 있었는데, 이것도 역시
사찰 유지를 어렵게 하는 요인 중 하나였다.

〈그림 100〉 순천 송광사 지통

〈그림 101〉 순천 송광사 수조

백성의 경제적 성장과 후원자의 증가

숙종 대에 대동법이 전국적으로 확대되면서 상업 활동은 전에 비해 훨씬 활발해졌고, 이를 통해 부를 축적해 나가는 백성들의 성장이 두드러졌다. 농업기술도 점차 발달하여 생산성이 높아지면서 농민 중에서도 부농이 생겨났다. 아직 사회적 신분의 상승까지 이어지지는 않더라도, 경제적 능력을 확보하면서 점점 성장하는 중하층민을 중심으로 불교의 후원자층이 두텁게 형성되었다. 이러한 사회적 변화는 불교가 생존하는 데 유리한 상황으로 전개되었다.

불교계는 18세기에도 이전 시기와 같이 수륙재로 대표되는 야외 의식을 계속 활발하게 설행하면서 중하층민을 중심으로 점점 더 지지층을 넓혀갔다. 조선 후기가 되면서 수륙재만이 아니라 사찰에서 설행되는 다양한 법회에 망자를 천도하는 의식이 포함되는 경향이 두드러진다. 이후 거의 모든 법회에서 망자들의 극락왕생을 발원하는 천도의식이 필수가 되다시피 했다.

그러나 불교의 사회적 역할이 생기면서 지배층이 불교를 묵인하는 분위기가 널리 퍼지는 경향과 함께, 일반 백성들에게 부가되던 국역이 불교계로 집중되는 경향이 가속화된다. 결과적으로 불교는 국가를 포함한 지배층의 수탈이 점점 심해지면서 한편으로는 생존에 허덕이기도 하고, 다른 한편으로는 일반 백성들을 대상으로 교세를 넓혀 지지층을 확보하는 이중적 상황에 놓이게 된다.

이러한 이중적 상황에서 왕실의 원당을 유치하면 왕실로부터 직접적인 지원도 받고 각종 잡역도 면제를 받게 되는 동시에 일반 신

도의 후원까지 늘어 경제력이 집중되는 사찰이 되기도 하지만, 이와는 반대로 잡역을 견디다 못해 절을 비우고 승려가 도망가는 사찰도 생긴다. 이처럼 불교가 놓인 18세기라는 시대적 상황은 한 가지 경향으로 설명하기 힘든 시기라고 할 수 있다.

법통의식의 강화와 향촌사회의 하위 파트너

또한 조선 전기를 거치면서 승려들 사이에서 강화된 사자상승(師資相承: 스승의 법을 제자가 이어 전함)의 전통에 기초한 법통의식은 문중 중심으로 생활하는 전통을 강화하게 되는데, 같은 사찰 내에서도 여러 문중이 협력과 경쟁을 하면서 사찰을 운영하는 생활방식이 점차 일반화된다. 이 과정에서 승려들도 토지 등의 재산을 개인적으로 소유하게 되면서 전처럼 떠돌아다니기보다는 점차 한 사찰이나 그 주변 지역에 정착해서 생활하는 경향이 늘어난다.

송광사의 법통의식을 상징적으로 보여주는 것이 송광사 부도암의 승탑군인데, 보조국사의 비를 필두로 부용영관(1485~1571)의 법을 이은 부휴선수(1543~1615)의 승탑을 중심에 두고 세대별로 현재까지 이어지는 승려의 승탑이 순서대로 배치되어 있다.

그리고 이 시기는 양반사회도 역시 16~17세기를 거치면서 형성된 학문적 엄밀함에서 서서히 벗어나면서 중앙 정계에서 소외되는 사대부들을 중심으로 좀 더 자유로운 서학(西學)이나 실학(實學)과 같은 학문 주제에 관심을 가지게 된다.

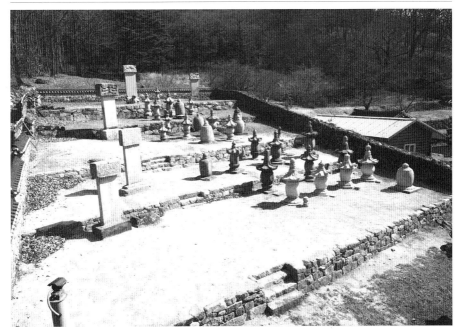

<그림 102> 순천 송광사 부도암 승탑군

 조선시대는 원래 향촌의 경우, 중앙 정계에서 밀려난 사대부들에 의해 운영되다시피 하다가 18세기를 거치면서 중앙에서 파견된 지방관의 영향력이 강화된다. 또한 이 시기 기록이 전하는 사례가 많은 이유도 있겠지만, 재지사족(在地士族)들이 사찰을 분암(墳庵)으로 활용하는 사례가 이전보다 많이 발견된다. 지방의 중소형 사찰 중 재지사족들이 분암으로 삼고 있는 사찰들은 양반 중심의 사회질서의 말단에 위치하면서 사찰 유지의 기본적인 지원은 받지만 사찰 본연의 기능보다는 그 사찰을 소유하고 있는 문중의 필요에 의해 산소를 관리하기도 하면서 재실의 역할은 물론, 쉬며 공부하는 별장의

역할까지 하는 등 일반적으로 알려진 사찰과는 다르게 운영되었던 것이다.

이외에도 서원이나 향교에 속해 그 시설을 관리하고 이곳에서 필요한 물품을 조달하는 역할을 하는 사찰들도 점차 늘어나기 시작한다. 이러한 상황들을 종합해 보면 향촌사회에서는 불교를 완전하게 배척한다기보다는 향촌사회를 유지하기 위한 하위 파트너 정도로 인식하고 있는 것이 분명한데, 이와 같은 현상은 당시 불교가 처해 있는 상황의 일면을 보여주는 것이라 할 수 있다.

동원되는 승려, 충신이 된 승려

18세기에는 북한산성의 수축과 같은 대대적 토목공사에 승려들을 효과적으로 동원하기 위해 승군을 이용하는데, 불교계를 승군으로 편재해 관리하면서도 왜란과 호란 등에서 공이 있는 청허당, 사명당, 기허당과 같은 주요 승려의 공훈을 신하의 충성으로 보고 유교식 사당을 주요 사찰에 세워 향사하게 한다.

이처럼 공훈을 세운 고승을 충신으로 대우하는 것은 불교계 내적으로는 사자상승의 법통관에 기초한 선사(先師) 선양에 유리한 조건을 만들 수 있는 이점이 생기는 것이고, 외적으로는 조선 사회가 중요하게 생각하는 충신의 모습을 내세워서 집권 사대부에게 불교의 존재를 체제에 순응하는 존재로 보이게끔 해주는 것이다.

이를 바탕으로 불교계는 국가로부터 존재의 필요성을 인정받는

것은 물론이고, 더불어 불교계의 상층부는 향촌의 지배층과 교류 가능성도 커진다. 즉, 국가가 승인한 승군 조직이 불교계의 법통과도 어느 정도 합치되면서 승군의 지도자가 실제 불교의 지도자가 되는 17세기의 현상이 18세기에도 이어진다. 이에 따라 청허당과 사명당 같이 불교계의 실질적 지도자가 사후에도 유교적 입장에서 충신으로 인정할 만한 인물로 여겨지는 과정을 거쳐 불교계는 조직적으로 안전성이 확보되는 것이다.

18세기에는 보현사, 대흥사, 표충사 등에 사당을 짓고 청허, 사명, 처영, 기허 등의 영정을 봉안하여 유교식 향사를 봉행한다. 이것

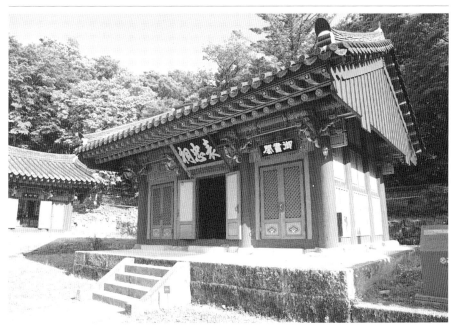

〈그림 103〉 해남 대흥사 표충사—정조의 명으로 임진왜란에 공이 큰 청허휴정의 사당을 1789년 대흥사에 짓고 유교식 제사를 지내게 하였다.

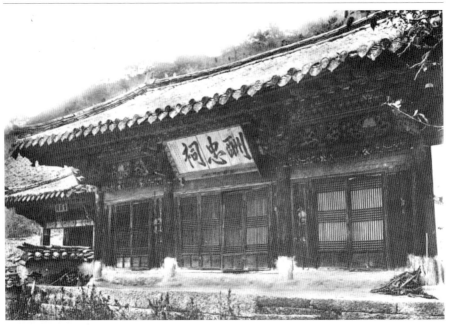

〈그림 104〉 묘향산 보현사 수충사-대흥사 표충사에 이어 1794년 보현사 경내에 지은 청허휴정의 유교식 사당이다.

〈그림 105〉 밀양 표충사(寺) 표충사(祠)-호남의 대흥사에 자극받아 영남의 불교계와 유림이 협력하여 세운 청허휴정의 사당이다. 현재는 새로운 표충사(祠)를 짓고 옛 건물은 옮겨 팔상전으로 사용하고 있다.

은 사찰에 지어지는 조사당과는 다른 것으로, 국가를 위기에서 지켜낸 승군 지도자를 유교적 입장에서 추승하는 것이다. 이러한 방식은 사찰도 어떤 면에서는 성리학적 질서에 자발적으로 들어가고 있는 것을 의미한다.

특히 호남의 대흥사처럼 영남에도 표충사(表忠祠)를 유치하기 위해 사명당과 관련이 있는 홍제암이 있는 해인사와 밀양의 표충사(表忠寺)가 각각 자기 지역의 유림들과 합세하여 경쟁하듯 국가에 주청했던 사례를 보면, 특별한 경우이긴 하겠지만 지방의 경우 불교가 향촌사회와 나름의 관계를 유지하면서 함께 살아갔다는 것을 알 수 있다.

화엄 공부와 불교계의 결속

18세기가 되면 불교계의 중심이 경상도와 전라도를 중심으로 하는 하삼도(충청·전라·경상) 지역으로 굳어지는 경향이 완연해지는데, 지역별 사찰 수의 변화는 물론, 『화엄경소초』 경판을 보관하는 판당이 전라남도 징광사에 이어 경상남도 영각사에 세워지는 것을 통해 알 수 있다.

17세기 후반 중국에서 일본으로 가는 상선이 전라도 해안에 좌초하였는데, 이 배에 가흥대장경본인 『화엄경소초』가 실려 있었다는 것이 조선의 불교계에 알려진다. 당대의 고승인 백암성총(1631~1700)이 이를 수집해 판각하고, 1690년 전남 보성의 징광사에 판을 보

〈그림 106〉『화엄경소초』권55

관하기 위해 판당을 세운다. 1770년 화재로 그 판당이 소실되자 1775년에 다시 판각하고 판당을 세우는데, 그 사찰이 바로 경남 함양의 영각사이다.

당시는 경전 중에서도 화엄경을 공부하는 것이 유행하던 시기인데, 그동안 공부해 오던 『화엄경소초』가 화재로 없어지자 불교계 전체가 매달리다시피 하여 복각을 한 것이다. 이렇게 복각된 경판을 보관하는 판당은 여러 사찰들이 두루 경전을 찍어가기 쉬운 곳에 세우는데, 그곳이 바로 전남 보성의 징광사에 이은 경남 함양의 영각사인 것이다. 이것을 보면 당시 불교의 중심지는 하삼도 중에서도 특히 경상도와 전라도라고 할 수 있다. 이처럼 하삼도가 불교의 중

〈그림 107〉 함양 영각사 전경

심지가 된 것은 임진왜란의 승군 지도자인 서산대사로 불리던 청허 휴정(1520~1604)이 말년에 법통의 상징이라 할 수 있는 가사와 발우를 해남 대흥사로 보낸 것과도 연결해서 생각해 볼 수 있다.

이외에도 불교계 내부에서는 17세기 후반부터 강조되기 시작한 삼문수업 즉, 선·교·염불을 모두 중요시하며 수행하는 풍토가 이 시기가 되면 완전하게 자리를 잡는데, 이러한 내부적인 경향이 명실상부 통불교의 모습을 잘 보여주고 있다고 할 수 있다. 이렇게 승가교육체계의 확립은 스승과 제자의 관계가 좀 더 밀착되고, 나아가 문중간의 단합을 매우 중요한 가치로 인식하게 되는 단초가 된다.

〈그림 108〉『삼문직지』의 간기와 서문─선·교·염불의 회통적 수행을 강조하는 책으로, 팔관에 의해 1769년에 편찬되었다.

사회적으로도 승려가 사유재산을 소유하는 경향이 점차 확대되고 이를 속가(俗家)보다 제자에게 물려주는 경향이 커진다. 그러나 17세기 후반부터는 국가가 법으로 승려가 사망하면 재산의 일부를 속가에 상속하게 한다. 이것은 국가가 세수를 확대하기 위해 취한 조치인데, 이는 세금을 내지 않는 승려 개인의 재산이 점점 늘어 국가적 차원에서 재정의 건전성을 확보하기 위해 취한 대응이었다. 이것은 사자상승의 전통에다 교육체계가 확립되고 상속 등을 매개로 돈독한 사제관계가 형성되면서, 이를 바탕으로 문중 중심의 사찰운영이 강화되고 있던 당시 불교계 상황을 보여주는 것이다.

또한 이 시기부터는 서학이라고 하여 천주교를 중심으로 하는 서양의 종교와 학문이 중국을 통해 들어오면서 조선의 기존 사상계는 혼란이 심화되기 시작한다. 성리학적 질서에 반하는 몇몇의 사건들을 통해 서양종교에 대한 입장을 부정적으로 정한 조선의 지배층은 상대적으로 전통 종교인 불교에 대해서는 서학에 비해 유연한 태도를 취했다고 하는데, 이런 상황은 당시 불교계의 운신의 폭을 짐작하는 데 도움이 될 것이다.

18세기의 배치 계획 :
중창의 시대

임란 이후의 첫 중창

18세기는 불교에 입장에서는 임진왜란 이후 사찰을 중창하고 나서 다시 100년 정도가 흐른 시기로 사적기나 중수기 또는 중창기와 같이 사찰을 수리하고 그 내력을 적은 기록이 가장 많이 남아 있는 시기라고 알려져 있다. 왜란으로 사찰을 중창하고 어느 정도 시간이 흘러 다시 수리를 해야 하는 시기가 바로 이때쯤이었던 것이다.

국가적으로도 영조와 정조 대의 안정기와도 맞물리면서 경제적 여유를 갖기 시작한 일반 백성들이 불교의 후원자로 자리를 잡아 사찰을 유지 보수할 수 있었다는 것을 의미하는 것이기도 하다. 또한 정

〈그림 109〉 은진 쌍계사 중건비(1739)-18세기
는 사찰을 수리하고 경과를 적은 다양한 기록
이 다른 시기에 비해 많이 남아 있다.

도의 차이가 있지만 현존하는 대부분의 사찰 건축이 이 시기에 수리
된 것이라고 볼 수 있는데, 이 시기 중수는 17세기와는 다르게 기존
의 틀을 유지하면서 필요한 공간을 추가하거나 낡은 시설을 고치는
수준의 유지 관리 차원의 보수를 했다는 것이 대체적인 특징이다.

조선 후기의 불교계는 주요 사찰과 그 사찰들의 영향력하에 놓여
있는 사찰들로 구분이 가능한데, 대형 사찰은 이후로도 대체로 그
사세를 유지하였으며, 중소형 사찰들은 중소형 사찰대로 사격을 유
지했다고 할 수 있다. 18세기의 중창은 임란의 피해를 극복한 중창
이후 일어난 것으로 배치 계획의 획기적인 전환보다는 당시까지의
경향을 유지하면서 사찰을 중창하였다고 보는 것이 타당하다.

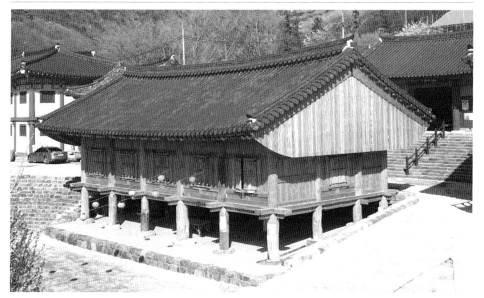

문루의 대형화

이 시기 배치 계획에서 두드러지는 특징은 대루(大樓)의 등장이다. 대루가 정확히 언제부터 등장했으며, 어느 정도의 규모를 대루라고 불렀는지 기준은 없지만 가장 빠른 시기의 대루는 17세기 중반의 것으로 볼 수 있으며, 규모는 5칸 이상이다. 현존하는 사찰의 문루를 세기별로 구분해 보면 18세기의 문루가 가장 규모도 크고 남아 있는 것도 많다.

여수 흥국사의 봉황루는 1646년 지어지면서 상량문을 남기는데, 그 상량문의 글머리에 「흥국사봉황대루상량문」이라고 적고 있어 이

문루를 '대루'라고 인식했음을 알 수 있다. 또한 곡성 도림사의 문루는 현재 남아 있지 않지만, 1677년 지어질 당시의 상량문은 지금까지 전하는데, 글머리에 「대루상량문」이라고 적고 있다. 이외에도 1681년 순천 선암사에 영성루를 짓고 그 경위를 적은 기문에 영성루를 '대루'라고 적고 있다.

시기	17세기 전반	17세기 후반	18세기 전반	18세기 후반	19세기 전반	19세기 후반
동수	5	6	8	7	12	7
평균 크기 (칸)	3	5	5	5.57	5.33	4.71

〈표 1〉 시기별 문루의 규모 변화

이렇게 이른 경우 17세기 중반에서 후반에 이르는 시기에 사찰 문루를 '대루'라고 지칭하기 시작하여 18세기까지 이어진다. 그리고 더 실증적인 것은 통계적으로는 18세기가 되면서 지어지는 문루의 크기가 17세기보다 더 커지고 있음을 알 수 있다. 실제 전국적으로 남아 있는 사찰의 문루는 78동 정도로 파악되는데, 위 표는 현존하는 문루 78동 중 비교적 지어진 시기가 분명하다고 판단되는 45동을 대상으로 시기별로 규모를 정리한 것이다. 이것을 보면 문루의 규모가 가장 커진 시기가 18세기 후반이라는 것을 알 수 있다.

남아 있는 문루 중 초기 작품이라 할 수 있는 흥주사 만세루(1527), 부석사 안양루(1580), 화암사 우화루(1605), 갑사 강당(1583 또는 1614) 등은 모두 3칸이다. 이 중에 갑사 강당의 경우 대웅전과 우

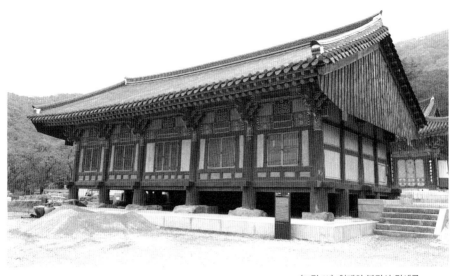

〈그림 111〉 현재의 불갑사 만세루

〈그림 112〉 일제강점기 불갑사 만세루(고적도보)

화루 사이에 있는 정문이라고 불리는 루(樓)가 지금의 강당이라고 할 수 있어서 결과적으로는 현존하는 문루 중에 시기가 이른 문루들은 모두 3칸이라는 것을 알 수 있다.

이외에 영광 불갑사 만세루의 상량문에서 파악되는 규모의 변화를 보면, 창건된 1644년에는 3칸, 첫 중건인 1675년에는 5칸, 두 번째 중건인 1741년에는 7칸으로 확장된 것을 보면 문루가 처음 지어지고 나서 점차 확대되어 간 것을 알 수 있다. 이 건물은 『조선고적도보』에 사진이 실려 있는데, 이때는 6칸으로 오히려 한 칸이 줄어 있다. 현재의 모습이 5칸인 것을 보면 이후로도 한 칸이 더 줄었다는 것을 알 수 있는데, 1741년 최대 규모로 확장되었다가 다시 규모가 줄어든 것이다.

이처럼 문루를 확장한 사례는 의성 고운사의 극락전과 문루의 관계에서도 확인할 수 있다. 고운사 극락전은 임진왜란 이전의 건축으로 우화루가 극락전을 마주보며 3칸 규모로 지어졌는데, 언제인지는 모르지만 이후에 우화루 확장의 필요성이 생겨 원래 우화루를 유지한 채 서쪽으로 확장한 것이다. 그래서 현재는 우화루가 6칸이 되었지만 극락전의 중심과 우화루의 중심이 일치하지 않는다. 이것을 보면 원래 3칸 건물을 유지하면서 서쪽으로 다시 3칸을 확장하게 되었는데, 이로 인해 건물간의 중심을 맞출 수 없었던 것으로 보인다.

이러한 사실들로 볼 때 초기 문루의 필요성과 이후 문루의 필요성 차이에 의해 문루의 규모를 확장한 것만큼은 분명해 보이며, 이러한 문루의 확장은 아주 일반적인 현상이라서 대루라는 보통명사

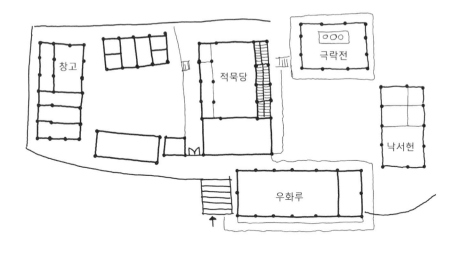

〈그림 113〉 1988년 고운사 배치도

가 생길 정도였다고 볼 수 있다. 초기 문루는 문의 기능에 충실했다면, 이후의 문루는 수륙재의 설행에서 중요하게 사용되면서 다양한 기능이 추가되어 규모가 커졌다는 것을 알 수 있다.

문루와 합쳐지는 정문

이외에도 17세기에는 정문과 문루가 앞뒤로 나란하게 배치되었는데, 18세기를 거치면서 정문이 사라지는 것이다. 정문이 사라졌다는 것은 정문이 하던 역할이 없어지거나 다른 건축으로 흡수되었다고 볼 수 있는데, 문루의 규모가 커지고 있다는 사실로 보아 문루의 확

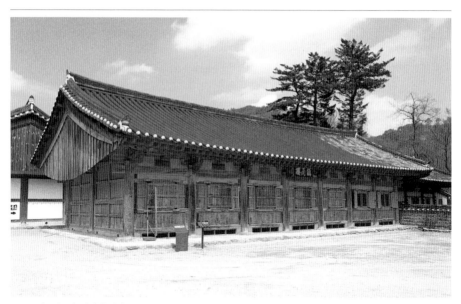

〈그림 114〉 기림사 진남루

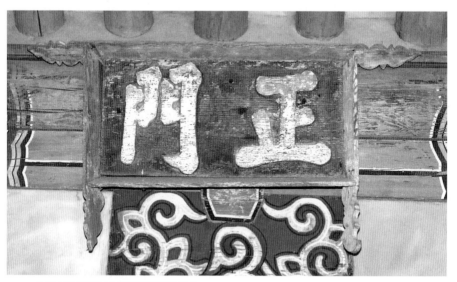

〈그림 115〉 기림사 진남루 내부의 정문 현판

장과 정문의 소멸을 연결지어 볼 수 있을 것이다.

앞에서 언급한 불갑사 만세루는 정문이라고 불렸던 것을 알 수 있는데, 이 만세루에서 발견된 「정문첨조중창상량기문」(1675)을 보면 상량문의 제목부터가 정문을 확장하면서[添造] 적은 상량문이라는 의미이다. 여기서 말하는 정문이 곧 만세루인데, 문루가 정문을 겸하고 있다는 것을 보여주는 전형적인 사례라고 할 수 있다. 즉, 불갑사 만세루를 통해 정문과 문루가 하나가 되었다는 것을 분명하게 설명하고 있다.

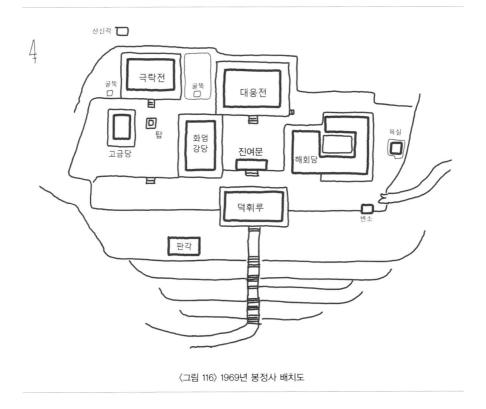

〈그림 116〉 1969년 봉정사 배치도

또한 아주 최근의 사례이지만 안동 봉정사의 경우 진여문과 만세루(덕휘루)가 앞뒤로 나란히 있었는데, 1969년까지도 진여문이 확인되어 이 문은 매우 늦게 없어진 사례라고 할 수 있다. 이 경우는 정문과 문루가 모두 존재하다가 이 중 정문이 없어진 분명한 사례라고 할 수 있다. 이럴 경우 정문의 기능이 문루로 흡수되는 것은 당연한 변화라고 할 수 있다.

이외에도 문루가 정문으로 불리는 사례를 통해서 정문의 역할을 문루가 흡수하게 되었다는 것을 가늠해 볼 수 있는데, 18세기에서 19세기로 넘어가면서 문루를 정문으로 부르는 사례가 많아지는 것으로 보아 문루가 정문을 겸하는 사례는 시간이 지날수록 더 많아지는 것을 알 수 있다.

요사의 대형화

18세기에 일어난 불교건축에서 의미 있는 변화는 요사에서 일어난다. 조선 초기 요사의 경우 3칸 내외의 작은 규모로 모두가 일자형(一字形)평면이었다. 기록에 보이는 요사의 규모와 형태는 물론, 현존하는 요사의 규모와 형태를 보면 대부분이 3칸 정도이면서 일자형이라는 점을 알 수 있다.

이러한 전통은 실제 17세기 초반에 지어진 요사까지 이어지는데, 공포의 양식으로 보아 청양 장곡사 하대웅전과 양식적으로 유사한 시기의 것이라고 할 수 있는 설선당은 16세기 말에서 17세기 초기

〈그림 117〉 장곡사 설선당 평면도-음영 부분이 확장 전 평면

의 요사로 볼 수 있다. 이처럼 17세기까지 요사에 있어서는 조선 초기의 평면적 특징이 유지되고 있었다고 볼 수 있다. 그러나 18세기부터는 요사의 평면이 확장되는 경향이 본격적으로 보인다. 산속의 작은 사찰에서 일자형 평면은 마당의 크기에 좌우되기 때문에 요사의 평면을 확장하기 위해서는 일자형보다는 ㄱ·ㄴ·ㄷ자로 평면이 복잡해지는 것이 유리하다.

이때 새롭게 지어지는 요사는 필요한 실의 양에 따라 다양한 평면으로 지어지겠지만, 기존의 요사가 있는 경우는 여기에 실을 덧달

아 확장을 했을 것이다. 이렇게 확장을 한 대표적인 사례로 개심사 심검당, 환성사 심검당, 장곡사 설선당, 봉정사 무량해회처럼 원래의 요사가 마당에 면하여 있고, 여기에 실이 필요할 때마다 덧달게 되면 건물의 평면은 점점 ㄴ, ㄷ, ㅁ자로 복잡해진 것이다.

이미 안마당에 면하면서 정면의 규모가 정해진 요사는 생활에 필요한 공간이 생기게 되면 기존 건물에 실이 추가되는 것은 당연하기 때문에 요사의 평면이 꺾인다. 그래서 조선 초기에는 안마당에 면한 요사는 규모가 3, 4칸 정도였지만, 조선 후기가 되면서 안마당에 면

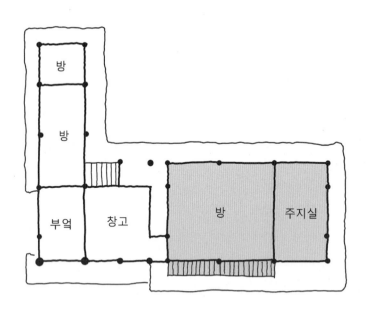

〈그림 118〉 개심사 심검당 평면도−음영 부분이 확장 전 평면

〈그림 119〉 환성사 심검당 뒷모습(고적도보)−원래는 '一자'평면이었지만 나중에 날개채가 붙어 'ㄷ자'평면으로 확장되었다. 현재는 다시 날개채를 떼어 버려 '一자'평면이 되었다.

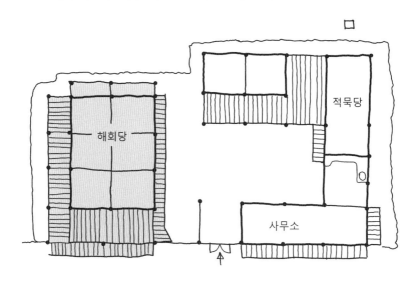

〈그림 120〉 봉정사 무량해회 평면도−음영 부분이 확장 전 평면

한 요사도 조선 초기에 비해 정면이 더 넓은 요사가 들어서는 경향을 확인할 수 있다.

즉, 안마당의 규모가 커졌다는 것은 여기에 면하는 요사의 규모로도 미루어 짐작이 가능한데, 이것은 조선 후기부터 본격화되기 시작한 야외의식과 이에 따라 늘어난 후원자의 수와 관련이 있을 것이다. 이러한 추세는 안마당에 면하지 않은 요사들도 마찬가지인데 수용해야 할 인원이 늘어나면서 규모가 확장되는 것은 마찬가지이다.

요사의 종류

조선 초기 안마당에 면한 요사는 비교적 단순한 평면의 작은 요사이며, 조선 후기가 되면서 복잡한 평면의 큰 요사로 대체되는 경향이 있다. 이러한 경향은 불교의 대중화와 밀접한 관련이 있는 것으로 큰 틀에서 일어난 불교의 변화에 기인한다고 볼 수 있다.

요사는 규모를 막론하고 사찰의 생활공간이다. 여기서 생활이란 공식적인 법회와 같은 종교 활동을 제외한 일상생활이라고 생각하기 쉽지만, 적어도 조선시대에는 요사를 일상적인 생활의 공간이라고만 볼 수 없다.

조선 초 능침사에서나 17세기 중반 대승사에서까지 확인되는 법당 좌우의 상실이나 안마당 좌우의 선당과 승당의 경우 요사라고 볼 수 있지만, 동시에 수행과 강학의 공간이라서 요사를 단순히 일상생활만을 위한 공간이라고 볼 수는 없다. 또한 18세기 본격적으

로 등장하기 시작하는 대방(大房)에서도 생활과 의례를 목적으로 같이 사용되었기 때문에 역시 일상생활의 공간이라고만 볼 수 없다. 이는 대중생활이 이미 의례화된 요소들이 많아 생활과 의례를 분명하게 구분하기가 쉽지 않기 때문이기도 하다.

그렇지만 요사도 용도에 따라 크게 구분할 수 있는데, 우선 조선후기부터 등장하는 대방을 제외하면 크게 주지와 같이 수행을 지도하는 위치에 있는 승려의 거처인 상실·방장·염화실·삼소굴·㉕금당 등과 법당 내 의식을 주도하는 승려인 지전(持殿)의 거처로 사용되는 향로·향적·응향·첨성각과 같은 노전과, 참선을 주로 하는 선

〈그림 121〉 봉정사 고금당

〈그림 122〉 선암사 첨성각

〈그림 123〉 통영 용화사 적묵당

당과 승당으로 대표되는 요사로 선불장·심검당·설선당·적묵당·판도방과 같이 당호에서 참선과 강학의 의미를 담고 있는 요사가 있다.

그리고 신도를 포함한 대중들이 머무는 요사의 경우 사운(四雲)이나 해회(海會)와 같이 많은 대중이 모인다는 것을 의미하는 당호를 쓰기도 하며, 육화(六和)와 같이 대중이 규칙을 지키며 조화롭게 살아야 한다는 의미의 당호를 쓰기도 한다. 또한 거승인지 객승인지를 구분하여 청산과 백운과 같은 당호를 쓰기도 한다.

하지만 이러한 구분은 조선 후기가 되면서 좀 더 통합적으로 바뀌면서 경계가 불분명해지는 경우가 많아 투박한 면이 없지는 않지만 크게 노전·대방·일반 요사로 구분해 볼 수 있다. 실제 당시 비교적 분명하게 구분되는 요사 중 노전과 주지실 등은 전각의 이름이나 위치, 규모 등으로 다른 요사와의 구분이 분명한 편이라고 할 수 있다. 이러한 요사들은 다른 요사에 비해 목적이 분명해서 공간이 확장되는 경우가 거의 없다고 할 수 있다.

새로운 대중공간의 등장

이러한 요사 중에 대중들이 모이는 요사인 대방(大房)의 등장이 18세기경의 가장 뚜렷한 특징이라고 할 수 있다. 대방은 '큰방'을 말하는 것으로 현재도 대방, 또는 큰방으로 불린다. 그러나 대방이나 큰방 이외에도 전통적인 요사의 이름이라 할 수 있는 설선당, 적묵

〈그림 124〉 파주 보광사 대방(만세루)

당, 심검당 등으로 불리기도 한다. 그리고 대방의 이름 중에는 극락
전·무량수각·관음전과 같은 이름으로 불리는 사례도 있으며, 요사
의 한 쪽에 누마루를 두고 그 위에 만세루라는 편액을 달고 건물 전
체를 만세루 또는 만세루방이라고 부르는 사례도 있다.

크게 보면 이러한 건물들을 모두 요사라고 인정할 수 있는데, 불
리는 이름이 이렇게 다양하다는 것은 그만큼 복합적인 역할을 하기
때문이다. 편액이 있으면 그 이름으로 부르면 되지만 편액이 없는 경
우 대방·큰방·법당이라고 통칭하기도 한다. 물론, 이 중에 대방을
법당이라고 부르는 경우는 주로 사찰 내에 별도로 법당이 없는 경
우인 것으로 생각되는데, 나중에 별도로 법당을 지어 명칭이 뒤섞이

는 경우도 많다.

18세기 중반 이후에 그려진 그림으로 알려진 선암사 소장 〈대각국사중창건도〉를 보면 대형요사가 많이 그려져 있는데, 이 중 현재까지 남아 있는 요사도 있다. 이 그림에서 ㅁ자형 요사만도 여러 채가 확인되는 것을 보면 이미 18세기에는 사찰에 요사가 많이 필요했으며, 이 대형요사들은 대부분 대방을 중심에 두고 있었을 것이다.

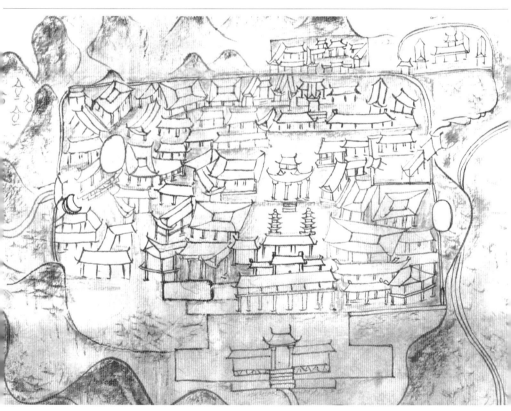

〈그림 125〉 선암사 〈대각국사중창건도〉의 중심사역 부분

안마당에 면하는 또 다른 법당들

18세기가 되면 안마당을 중심으로 법당과 문루, 그리고 좌우 요사가 배치되는 것이 일반적이라고 할 수 있다. 그러나 익산 숭림사나 칠곡 송림사와 같이 좌우에 요사가 아니라 당시 유행하던 명부전(영원전)과 같은 법당이 배치되는 경우도 있어 좌우 요사가 꼭 필수적인 것은 아니라고 할 수 있다. 여기서 명부전은 분명히 지장보살을 봉안한 보살전각임에도 법당으로 부르는데 조선 후기에 신앙이 우선시되는 불교계의 분위기를 잘 보여주는 것이라고 할 수 있다.

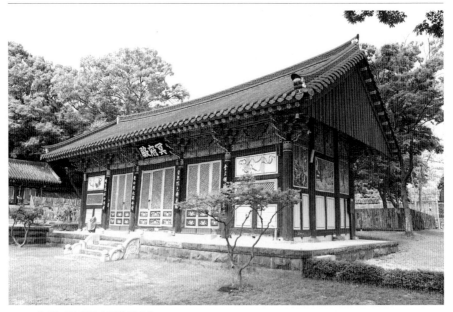

〈그림 126〉 칠곡 송림사 명부전

이외에도 부불전이 별도의 안마당을 두고 독립적으로 영역을 갖추고 있는 경우도 많은데, 예천 용문사, 청양 장곡사, 강화 전등사, 창녕 관룡사, 공주 갑사와 마곡사 등이 대표적이다. 이처럼 조선 후기가 되면 불전의 수를 늘리려는 것이 당시의 특징이라고 할 수 있는데, 그 이유는 신도의 수가 늘어나면서 자연스럽게 신앙적 요구가 다양하게 늘어난 결과라고도 할 수 있다.

18세기의 건축형식 : 화려함의 극치, 날개를 닮은 공포

익공의 전성시대

17세기 후반부터 사회 분위기를 잡아가던 성리학적 완고함은 결국 엄숙주의를 자극하여 몇몇의 관영건축을 제외하고는 건축형식의 장대함이나 건축기술의 난해함을 거론할 정도의 건축물을 짓지 못하고 검소함을 내세우는 건축물을 주로 지었다.

이에 반하여 불교건축은 왜란과 호란 이후 지배층의 묵인과 불교계 내적 안정을 바탕으로 기존의 사찰을 꾸준히 유지 보수하면서 그동안 늘어난 신도들의 새로운 활동에 부합하는 공간은 물론 늘어난 교세를 유지하기 위해 상징성이 강한 장대한 불전을 짓거나 수리하는 활발한 건축 활동을 하였다.

庚子二月　日

郡守通訓大夫李相成

都監李日范

監住鄭　洌

鄭斗烱

鄭昌遇

姜東遇

杜廷寶

堂長鄭孝信

掌議姜胤胃

有司鄭孝崚

典穀姜　璜

都邑朴弘立

大木學宗

道熙

性守

元盖

海益

日行

贊卜

惟鑑

德寶

陳榮立

書員黃秋日

金露積

庫子

亮上

〈그림 127〉 곤양 향교 1차이건 상량문(1660)–목수 명단을 보면 두 글자의 이름이 보이는데, 승려의 법명인 것을 알 수 있다.

　잘 알려진 바와 같이 조선시대에는 숙련된 기술자의 조직적 운용이 가능한 승려장인은 관영건축을 짓는 데에도 동원되었다. 이러한 사실은 조선 후기인 17세기나 18세기에 수리되거나 지어진 상당수의 건물을 최근 수리하면서 확인된 상량문에 참여 기술자 명단(大木, 木手, 片手, 邊手 등)을 통해 드러난다.

　17세기 전반기에 지어진 중층 불전들은 18세기에 이르러 수리가 필요한 시점을 맞이하고, 대형 문루인 대루의 유행으로 불전만이 아닌 문루건축도 다양한 형태로 짓게 되는데, 이를 보면 당시 불교건축의 상상력과 기술 수준을 추정해 볼 수 있다.

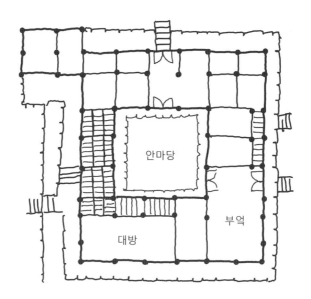

안마당

대방

부엌

〈그림 128〉 내소사 설선당 평면도—이 건물은 17세기에 처음 지어지지만, 그 후 확장이 되면서 'ㅁ자형'이 되었는데, 이때 확장된 부분에 다락과 계단 등의 변화가 시도되었다.

　요사는 증축하거나 새롭게 지어야 할 경우 크고 복잡한 규모로 계획되는데, 지형을 활용하여 단층과 중층을 적절히 혼합하는 방식으로 지어지고 짜임새 있는 평면은 물론 다양한 수납공간은 지금 보아도 놀라운 수준의 생활공간을 만들어 내고 있다.

　특히 놀라운 것은 공포의 세련됨이다. 17세기 초인 전쟁 직후 지어진 불교건축에서 익공식 공포의 상징이 다포식 건축에 수용되고 다포식 건축의 상징이 익공식 공포에 수용되는 활발한 상호영향을 확인할 수 있었는데, 18세기가 되면서 이러한 상호영향이 완전히 정착되어 불교건축에서는 보편적 표현 수법이 되었다.

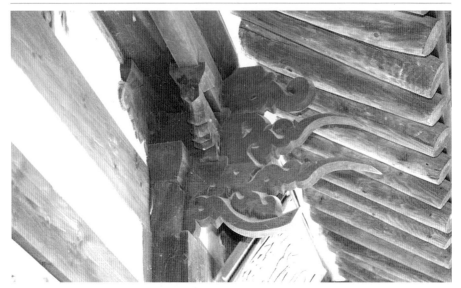

〈그림 129〉 화엄사 원통전 공포

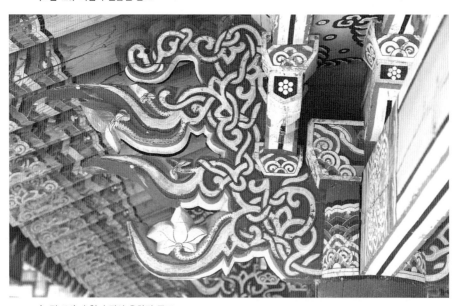

〈그림 130〉 순천 송광사 우화각 공포

익공식 공포는 판재를 가공해 익공 부재와 첨차를 만드는데, 이전까지는 판재 하나로 익공 부재 하나를 만들어 첨차와 짜맞추었다. 하지만 18세기부터는 하나의 판재를 사용하되 이전보다 큰 것을 사용하여 두 개의 익공을 표현하는 사례도 좀 더 빈번하게 나타나기 시작하는데, 화엄사 원통전이나 송광사 우화각이 전형적이다. 이 시기 사찰에서 만들어진 익공식 공포 중에는 표현의 화려함과 치목의 정교함이 극치에 이르는 것을 볼 수 있다.

이러한 표현이 시도된다는 것은 양식사적으로는 미적·기술적 자신감이 절정에 이르렀다는 것을 보여준다. 이렇게 공포를 구성하는 실력이 극치에 이른 후에는 새로운 형식으로 도약을 하거나 아니면

〈그림 131〉 청계사 극락보전 공포

퇴행의 길을 걷게 되는 것이 보통이다.

　이 시기 궁궐이나 관가에서 사용되는 익공식 공포는 앙취가 표현되지 않지만, 불교건축에서는 예외가 없다고 말해도 좋을 정도로 앙취가 모든 익공식 공포에 표현된다. 물론 몇몇 왕실원찰로 알려진 사찰에는 궁궐식 익공이 그대로 표현된 사례가 있는데, 이런 경우는 특별한 목적으로 왕실의 건축을 그대로 수용한 것이다. 청계사는 18세기 말 사도세자의 원찰로 지정되었다. 극락보전은 청계사의 주불전으로 전형적인 궁익공의 특징을 잘 보여주고 있다.

　이 시기 불교건축이 가지는 표현 욕구는 내적으로 축적된 잠재력을 건축적으로 드러내는 것으로 볼 수 있다. 상대적으로 전통적인 표현을 고수하던 궁궐이 포함된 관영건축의 표현에 비하면 불교계는 내부적으로 그만큼 에너지가 넘치고 있었음을 알 수 있다.

19세기 불교건축

- 사회적 혼란과 불교의 선택

극심한 혼란과 불교의 신앙적 역할

19세기는 조선 사회가 안고 있던 모순이 극에 달한 시기라고 알려져 있다. 정치적으로는 소수의 기득권 세력이 국정을 장악하여 사적인 이익을 위해 왕실을 참칭하며 권력을 남용하고, 그런 와중에 백성들의 삶은 더욱 힘들어지게 된 것이다.

지역 차별을 당하면서도 생존의 위협에 처해진 백성들은 최후의 선택으로 봉기를 하였으며, 외세의 도발적 출현은 세상의 불안을 더욱 가중시켰다. 게다가 이전부터 점차 심해지던 사회적 혼란의 주된 원인 중에 하나는 신분질서의 동요를 들 수 있는데, 소수의 양반과 다수의 양인 및 천민으로 구성된 신분제 사회로 출발한 조선은 점

차 신분제가 흔들리면서 사회 전체가 뿌리부터 위태로워졌다. 경제적으로 성장한 양인들이 다양한 방법으로 신분을 상승시켜 양반의 수는 급격히 늘어나게 되고, 세수를 걱정하는 국가는 관노비를 해방시키면서 노비의 수가 줄어들게 되었다. 그리고 경제력이 좋아진 양인이나 노비들이 이를 이용해 상위신분으로 올라서면서 신분의 변동이 심해진 것이다.

상공업의 발달과 화폐 거래의 정착은 경제력을 가진 중인층을 더욱 두텁게 하는 요인이 되었고, 빈번한 신분의 이동은 신분제 사회인 조선을 앙상하게 만들었다. 이러한 사회적 불안은 성리학으로 세상을 다잡아 보려는 개혁을 시도하려는 구실이 되기도 하였는데 그 결과는 만족스럽지 않았다. 그 중심에 있던 흥선대원군은 성리학적 질서의 회복을 원했지만 뜻대로 되지 않은 것이다.

경제력까지 갖춘 백성들의 성장은 점차 불교에서 자신의 영향력을 자각하게 되었고, 왕실을 포함한 지배층의 영향력이 사찰에 유지되고는 있었지만 그전에 비하면 상대적으로 줄어들었다고 볼 수밖에 없었다. 불교 내에서 점점 자신의 영향력을 확대하는 후원자로서의 백성은 단순히 사찰을 후원하는 것에 그치지 않고 다양한 형태의 계를 조직하여 사찰의 후원은 물론 어느 정도는 사찰의 운영에도 영향을 미쳤던 것을 알 수 있다.

가중되는 혼란 속에서도 사찰에 점점 더 많은 신도들이 모이는 이유는 혼란할수록 신앙적 요구는 더욱 다양해지고 이에 발맞춰 사찰은 이를 수용하는 능동적인 태도를 취했기 때문일 것이다.

활발한 보사활동과 사찰계

이렇게 후원자가 증가하고 이것이 사찰의 운영에까지 미친 영향은 전국의 여러 사찰에서 확인할 수 있는데, 후원자의 명단이라 할 수 있는 시주질은 물론, 계원의 이름과 계의 목적을 적은 각종 기록들이 이러한 변화를 증명하고 있다.

좀 더 자세히 설명하자면, 후원자의 수가 많아져 시주질의 명단이 길어지고, 이 명단 속에 천한 신분이라는 것을 짐작할 수 있는 이름이 많이 확인되는 것은 17세기 후반 이후 줄곧 늘어나는 추세이다.

〈그림 132〉 동화사 보사계 유공비(1809)

〈그림 133〉 「삼문직지」의 시주자 명단

그러다가 여기에 사찰계의 활동까지 활발해지면서 백성들은 신도로서 단순한 후원활동에서 더 나아가 조직적이며 능동적인 활동을 점점 많이 하게 된 것이다.

결국 후원자의 수적 증가는 신행활동의 질적 변화를 촉발했다. 사찰계를 통한 적극적 후원을 넘어 사찰운영에 의견을 내기 시작했다고 할 수 있다. 사찰계는 공통점을 가진 대중들이 모여 공동의 목적을 세우고 계금을 모아 식리(殖利)하여 사찰의 재정을 보충하는 것이 큰 골자인데, 이렇게 운영되는 계는 결국 사찰운영까지 참여하기도 했던 것이다. 이러한 사찰계는 현재 확인된 자료만으로 보아도 오래전부터 존재했으며, 조선 후기가 되면서 서서히 늘어나기 시작하다가 19세기에는 그 수가 크게 늘고 종류도 다양해진다.

	갑계	등촉계	문도계	불량계	상포계	염불계	지장계	청계	칠성계	기타	합계
18세기	19	4	1	9	1	4	0	1	0	1	40
19세기	37	11	13	17	2	20	2	8	8	12	130
1900년 이후	5	3	2	3	0	8	2	5	0	3	31
합계	61	18	16	29	3	32	4	14	8	16	201

〈표 2〉 18세기 이후 사찰계의 현황
(『조선 후기 사찰계의 조직과 활동』에서 발췌. 단, 18세기 40건 중 6건은 17세기의 사례임)

사찰계는 크게 사찰을 후원하는 보사(補寺)활동, 신행활동, 친목도모 등을 목적으로 이루어졌는데, 어떤 목적으로 모였든지 사찰을 재정적으로 후원하는 것은 공통적이다. 이처럼 활발한 계모임은 대중이 모일 수 있는 공간을 필요로 한다. 특히 당시에 크게 유행했던 만일회 염불계의 경우 많은 사람이 모여 만일(萬日)이나 염불을 외워야 하므로 항상 넓은 실내공간이 필요했다. 그래서 지금도 만일회라고 부르는 큰방[大房]이 있는 대형요사가 비교적 여러 사찰에 남아 있다.

성장하는 백성들은 사찰의 단순한 후원자가 아니라 적어도 간접적으로라도 사찰에 영향력을 미치는 위치에 서게 되었다고 할 수 있다. 이전까지는 출가자의 필요에 의해 신앙의 종류와 형태가 정해지는 경향이 컸다고 한다면, 불교가 대중화에 성공한 이후부터는 수용자인 백성들이 현실에서 느끼는 죽음에 대한 공포, 자손의 번성과 구병, 풍요 등과 같은 이루 셀 수 없는 다양한 요구에 의해 정해지는 경우가 더 많았다고 할 수 있다. 이것은 결과적으로 사찰에 세워야 할 전각의 결정에 신도의 영향력이 커진 것으로 후원자의 영향

력이 확대되는 자연스런 변화라고 할 수 있다.

이처럼 후원자의 요구를 능동적이면서 적극적으로 수용하는 것은 사찰의 입장에서도 필요한 일인데, 이를 통해 안정적인 후원이 가능한 세력이 있다는 것은 매우 중요한 일이기 때문이다. 그래서 승려들은 신도들의 신행활동도 지도하고 자신의 본연의 임무인 수행에도 충실해야 하는, 조금은 부담스러운 이중적인 상황에 놓이게 된 것이다.

고성 옥천사로 대표되는 조선 말기의 배치를 보면 민중들의 바람

〈그림 134〉 1988년 옥천사 배치도

에 직접 대응하는 신앙의 대상을 봉안하는 전각은 중심사역을 살짝 벗어나 순회하듯 돌아볼 수 있게 배치되어 있다. 이 전각들은 결국 출가자의 수행에 직접적 영향을 미치는 전각이라기보다는 후원자의 생활 속 요구를 직접 반영한 전각인 것이다. 이러한 이유에서 신도는 사찰을 외호하고, 사찰은 신도의 요구에 부응하는 상호보족적 관계가 형성되는 것이라고 할 수 있다.

이 시기도 참선, 교학, 염불을 모두 중시하는 수행 풍조가 유지되었는데, 참선과 교학은 주로 출가수행자들의 몫이고, 염불은 신도들과 함께 하는 수행으로 전국적으로 유행했던 것을 알 수 있다. 이처럼 신도들의 입장에선 어렵고 더딘 자력(自力)적 수행보다는 따라하기 손쉽고 목표가 분명한 타력(他力)적 신앙을 선호하는 경향이 강한 편인데, 이러한 신앙 활동이 전각의 구성에 그대로 반영된 것이다.

또한 이 시기는 내명부가 중심이 되어 상궁으로 대표되는 궁인을 앞세워 한양 주변에 있는 사찰을 원찰로 삼는 경향이 눈에 띈다. 물론 왕실의 여인네들이 도성 인근의 사찰을 지원하는 것은 조선시대 내내 늘 있던 일이지만, 유독 이 시기에 그 사례가 빈번해지는 것도 분명하다.

하삼도에서 서울·경기 지방으로

전국적인 차원에서 거시적으로 보자면, 이전까지는 하삼도인 남부지방이 불교의 중심이었다면, 19세기에는 불교의 중심이 중부지

방으로 옮겨졌다고 판단할 만한 변화가 있다. 그중 대표적인 지표가 서울·경기 지역의 사찰 수가 이전 시기에 비해 늘어났다는 것이다. 이것은 내명부를 중심으로 왕실에서 이전보다는 좀 더 적극적으로 도성에서 가까운 사찰을 지원하기 시작한 사실과 관련이 있을 것으로 생각된다. 왕실의 사찰 지원은 전국적이라 할 수 있었지만 현실적으로 가까운 서울·경기의 사찰을 지원하는 빈도가 높았다.

다음으로는 봉은사 판전의 건축이다. 앞에서도 언급했듯이 화엄경 공부에 관심이 컸던 조선의 불교계는 17세기 전남의 징광사, 18세기 경남의 영각사에 판당을 지어 필요한 사찰들에게 「화엄경소초」의 인경을 손쉽게 하도록 하였다. 하지만 인경이 거듭될수록 닳아

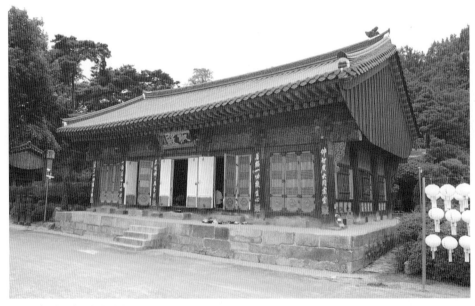

〈그림 135〉 봉은사 판전

뭉개지는 경판을 두고 재판각의 필요성이 제기되었고, 그 결과 봉은사에 새로운 판전을 두게 되었다.

가장 중요한 불교학 교과서 중 하나인 「화엄경소초」의 유포 거점이 하삼도에서 현재의 서울 강남 봉은사로 옮겨진 것이다. 이것은 19세기 왕실 인사가 지원하고 상궁들이 대행하던 각종 사찰 지원의 궁극을 보여주는 현상이라고 할 수 있다. 이외에도 화폐경제가 활성화되면서 모든 물자가 모여드는 곳이 결국에는 세상의 중심이 되는데, 경제력을 갖춘 유력한 후원자들이 서울에 몰려 있었던 것이 영향을 주었다고 볼 수 있을 것이다.

이처럼 17세기는 농민이 주류를 이루던 백성을 후원자로 하는 불교가 하삼도를 중심으로 활발한 교세를 펼치고 있었다고 볼 수 있다. 이후 화폐경제의 발달과 왕실의 활발한 지원에 힘입어 서울·경기 지역으로 불교의 중심이 옮겨 왔다는 해석이 가능할 것이다.

19세기의 배치 계획 : 사람들이 모이면 힘이 쌓인다

불교건축의 빛나는 성과, 대형요사(대방)

줄곧 반복적으로 확인했듯이 19세기는 일반 백성들이 사찰의 후원세력으로 완전히 자리를 잡은 시기이다. 물론 18세기에 이미 백성

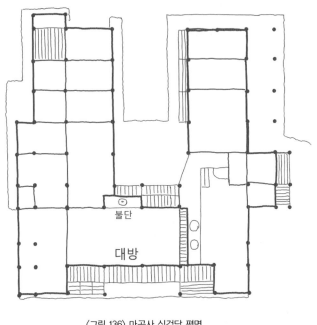

불단

대방

〈그림 136〉 마곡사 심검당 평면

들이 사찰을 후원하는 주요 후원자로 자리 잡은 것은 분명하지만, 현재 남아 있는 건축으로 볼 때, 일반 백성들이 후원자가 되면서 드러나는 건축적 특징들이 좀 더 두드러지는 시기는 18세기보다는 19세기라고 볼 수 있다. 이러한 특징을 확인 할 수 있는 건축으로는 우선 눈에 띄는 것이 대형요사(대방)이다.

마곡사 심검당이 이 시기 가장 대표적인 대형요사(대방)라고 할 수 있다. 대부분의 대형요사가 보여주는 특징은 사람이 많이 모이는 큰 방을 안마당처럼 사람이 많이 지나다니는 쪽에 면하게 하고, 주로 문루와 가까운 쪽 모퉁이에 부엌을 배치한다. 그리고 그 뒤편으

로 개인적인 생활공간인 방들을 배치하며 요사의 안쪽으로 복도 역할을 하는 마루를 두어 실 간의 이동을 편리하게 한다. 요사로 들어오는 별도의 문을 두기보다는 부엌을 통해 요사의 안쪽 마당으로 들어오는 경우가 일반적이다.

〈그림 137〉 일제강점기 순천 송광사 배치도

18세기와 마찬가지로 19세기에도 ㅁ자형 평면을 한 대형요사가 많은 것은 최대한 실을 많이 구성하기 위함이다. 이렇게 방이 많이 필요한 이유는 한 사찰 내에서 대형요사별로 서로 다른 문중이 기거하면서 사찰을 운영하는 별방제(別房制)의 영향 때문이기도 한데, 이와 같은 별방제는 20세기까지도 대형 사찰에서 문중이 공존하며 사찰을 운영하는 방식이었다.

19세기가 되면서 대방의 위치는 다양해지는데, 내소사 설선당과 마곡사 심검당은 모두 안마당의 측면에 위치한다. 하지만 서울 성북구에 있는 흥천사 대방이나 남양주와 고양시의 흥국사, 파주 보광사를 보면 주불전과 마주하면서 마치 문루의 역할을 하듯 위치하고

〈그림 138〉 남양주 흥국사 항공사진(o: 대웅보전, oo: 대방)

있다. 이럴 경우 ㅁ자형 평면보다는 중앙의 큰 방을 가로막지 않는
ㄱ자나 H자, 또는 ㅓ자형 등 중앙에 위치한 큰 방과 주불전 간의 시
야가 유지되는 평면을 선택하는 공통점이 있다.

이외에도 암자 수준의 사찰인 남양주 견성암처럼 약사전이라고
편액이 걸린 대형요사가 사찰의 중심에 있고 주변에는 이를 보조하
는 건물이 놓이는 경우도 있다. 그리고 앞에 문루가 별도로 놓이는
경우는 선암사 대각암, 돌산 은적암처럼 매우 드문데, 이처럼 대방

〈그림 139〉 파주 보광사 항공사진(o: 대웅전, oo: 대방)

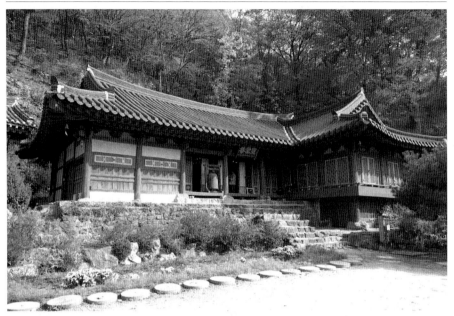

〈그림 140〉 남양주 건성암 약사전

〈그림 141〉 선암사 대각암 항공사진(o: 대방, oo: 대각루)

이 곧 주불전의 역할을 하는데, 문루를 별도로 두고 있는 경우는 흔하지 않다.

이외에도 큰 규모의 사찰에서는 안마당에 면하는 배치가 아니면서도 완전히 독립적으로 배치하는 대형요사(대방)도 많다. 18세기 선암사의 상황을 짐작할 수 있는 〈대각국사중창건도〉를 통해서 선암사에는 안마당에 면하지 않은 대방이 더 많다는 것을 알 수 있었다. 선암사는 육방제(六房制)라고 하여 여섯 개의 대방에 각각 기거하던 문중들이 선암사를 운영하였다. 이 중에 설선당과 심검당을 제외한 나머지 네 대방인 칠불전, 무우전, 달마전, 창파당은 안마당에 면하는 요사가 아니었지만 모두 설선당 및 심검당과 대등한 역할을 했다고 할 수 있다.

이외에도 통도사, 화엄사, 송광사 등과 같은 대형 사찰에서도 같은 유형의 대형요사들이 확인된다. 앞에서도 잠깐 언급을 했듯이 암자의 경우 주불전과 요사가 구분된 경우도 있지만, 대형요사만으로 구성된 암자도 많다.

사찰의 규모를 떠나 모여드는 대중을 수용하기 위해 대형요사와 같은 건축이 많이 필요하지만, 모든 요사가 안마당에 면할 수는 없기 때문에 오히려 마당에 면하지 못하는 요사가 더 많아지게 되고 암자의 경우 하나의 건물에 법당과 요사, 그 외의 생활에 필요한 보조공간을 갖추다 보면 자연스럽게 대형요사와 같은 형식이 되는 것이다. 이처럼 대방이라고 할 수 있는 대형요사는 다양한 이유에서 널리 확산되었고, 다시 대방의 확산으로 대중의 결집이 늘어나고 또다시 대방을 더 필요하게 만드는 상승작용이 있었다고 할 수 있다.

주불전과 마주하는 대방은 특히 19세기에 형성된 것이라고 할 수 있는데, 이것은 이미 앞선 시기 용도와 실체가 분명한 유형의 건축을 대체하고 있기 때문이다. 즉, 실재하는 흥천사, 고양 및 남양주 흥국사, 파주 보광사, 화계사, 옥수동 미타사 등 주불전의 앞에 자리 잡은 경우는 그 의미가 다른 위치에 있는 대방과는 차이가 있다고 볼 수 있다.

문루는 조선시대 전체 기간에 걸쳐 지어지는 건축물이지만 19세기가 되면서 문루의 위치를 대신하는 대방이 몇몇 사찰에서 생겨난다. 이를 볼 때, 이전까지는 야외의식을 중요시하던 사찰 중 일부에서 염불회와 같은 실내의식의 중요성이 대두되고, 결국 이를 건축에 반영하기 시작한 것으로 볼 수 있다. 이러한 변화는 19세기에 들어 포착되는 변화이다.

산문체계의 위축과 신중도의 유행

19세기에 두드러진 특징으로는 이 시기에 지어진 사천왕문이 없다는 것이다. 기존의 문을 보수하거나 사천왕상을 개채(改彩)하는 정도의 유지 보수는 있었지만 새롭게 문을 짓지는 않은 것이다. 이는 주불전의 후불탱에 사천왕이 포함되어 있는 것도 이유가 될 수 있지만 더욱 중요한 것은 산문체계의 유지 관리에 대한 관심이 이전에 비해 많이 낮아졌다는 것이다.

일주문과 천왕문을 세우는 전통은 특히 17세기에서 18세기 중반

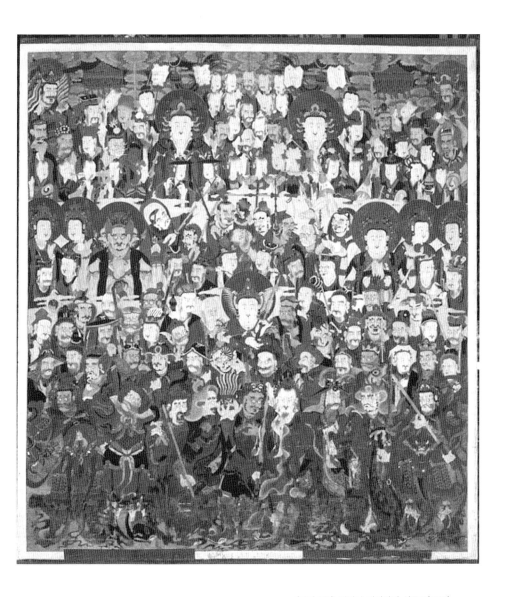

〈그림 142〉 해인사 대적광전 신중도(1862)

까지는 왕성하고 꾸준하게 행해지던 전통이었지만 이후에는 전혀 그렇지 않다. 특히 천왕문의 경우 봉은사의 사례를 끝으로 새롭게 조성된 사례를 더는 찾을 수 없다. 다만, 비슬산 유가사나 대흥사의 경우처럼 그림으로 사천왕상을 조성한 경우가 있는데, 이 중 대흥사의 경우는 대웅전 앞 문루인 침계루에 봉안하였다.(그림 78, 79 참조) 이것은 사역 전체를 지킨다기보다는 대웅전 영역만 지킨다는 의미로 사용되었다고도 해석할 수 있다.

이처럼 사찰에서 산문체계에 대한 관심이 상대적으로 줄어든 이유를 한 가지만 꼽을 수는 없다. 그 이유를 찾아보면, 우선 천왕문을 대신해서 사찰을 지키는 역할을 하는 다른 무언가가 생겼다는 점을 들 수 있다. 18세기 들어 신중도의 조성이 전국적으로 크게 유행을 하는데, 이것은 이미 오래전부터 화엄경에 등장하는 여러 불, 보살, 신들과 같은 개별적 존재를 일일이 호명하는 방식으로 신앙화되었다. 그러면서 화엄신중신앙이 형성되었는데, 조선 후기에는 이러한 화엄신중신앙이 널리 퍼지면서 호명되던 여러 신중들을 한 폭의 그림에 그려 넣어 신중도라 봉안하는 것이 크게 유행하게 된 것이다.

이외에도 별방제의 발달도 영향을 미쳤을 것으로 보인다. 별방제는 각각의 문중별 살림이 중심을 이루기 때문에 대방이라고 하는 대형 요사는 발달하지만 의외로 공동으로 사용하는 건축에 대해서는 관심이 덜 가게 된 것이라고 볼 수 있다. 특히 대방은 그 자체가 사찰 속의 작은 사찰로 볼 수 있는데, 대방의 전면 툇마루 우측 벽에 신중도를 봉안하여 법당으로 가기 위해 천왕문을 거치며 기대한

효과를 이것으로 대체했기 때문이기도 하다.

수행보다는 신앙의 가람

19세기가 되면서 가장 두드러진 특징이라고 할 수 있는 것은 산신각, 칠성각과 같이 백성들이 생활 속에서 간절히 바라는 요구와 관련된 전각들이 크게 유행한다는 점이다. 산신신앙은 고대부터 이어지던 것으로 조선시대에는 국가에서 주관하여 주요 명산에 제사를 지내왔다는 것을 보면 우리 민족의 산신신앙은 유서가 깊다. 불교도 어떠한 형태로든 이러한 산신신앙을 포용하고 유지했을 텐데, 이를 파악할 수 있는 방법은 현존하는 산신도가 조성된 시기와 빈도를 살피거나 19세기 대표적인 의식집인 『작법귀감』에서 산신을 어떻게 예우하고 있는가를 통해서이다.

현존하는 산신도를 보면 빠른 것이 18세기 말부터 전하며, 1826년 간행된 『작법귀감』에서 산신에게 의식이 설행되는 장소로 강림해주기를 요청하는 산신청(山神請)이 본격적으로 등장하는 것을 보면 산신각이 일반화된 시기를 어느 정도는 추정해 볼 수 있다.

이외에도 이 시기 특징적인 것으로는 칠성각의 유행을 들 수 있는데, 칠성각은 산신각보다는 조금 늦게 유행한 것으로 추정되는데, 이전부터 치성광여래에 대한 신앙 즉, 칠성신앙은 있었지만 19세기에 이르러 별도의 전각으로 독립되어 지어지다가 세기 말경에는 부불전에 비견될 만한 수준의 건축물로 지어지기도 한다. 예를 들면

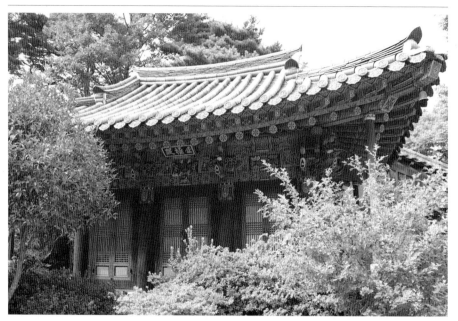

<그림 143> 통도사 안양암 북극전

통도사 안양암의 북극전이나 보현사 상원암의 칠성각 등이 대표적이다.

치성광여래에 대한 신앙은 도교에서 유래된 것인데, 좌우보처인일광보살 월광보살은 약사불의 좌우보처로도 등장하던 보살들이다. 이 보살은 백성들에게 질병과 같은 현실적인 고통에서 벗어나게 해주는 능력이 있다고 알려졌기 때문에 치성광여래(북두칠성)에 대한 신앙이 성행했던 것이다.

조선시대를 보면 불전 중에 약사전이 극락전에 비해 상대적으로활발하게 지어지지 않는 이유도 바로 여기에 있었던 것이다. 특히

19세기가 되면서 칠성신앙이 부각되기 시작했던 것으로 보이는데, 이는 남아 있는 칠성각이 대부분 조선 말기로 좀 더 구체적으로 표현하자면 19세기 후반 이후에 지어졌다는 사실을 보면 알 수 있다.

이뿐만이 아니라, 칠성각 건축의 수준도 점차 높아지는데 다포집으로 크게 짓는 것만이 아니라 건물의 이름에도 변화를 확인할 수 있다. 일반적으로 각(閣)이나 당(堂)보다는 전(殿)이 더 수준 높은 건축이다. 치성광여래에 대한 신앙을 강조하고자 할 때는 칠성각이란 당호를 그대로 사용한 것이 아니라 북극전과 같이 전(殿)으로 끝나는 이름을 사용하는 경우에서 알 수 있다. 이러한 변화는 칠성신앙

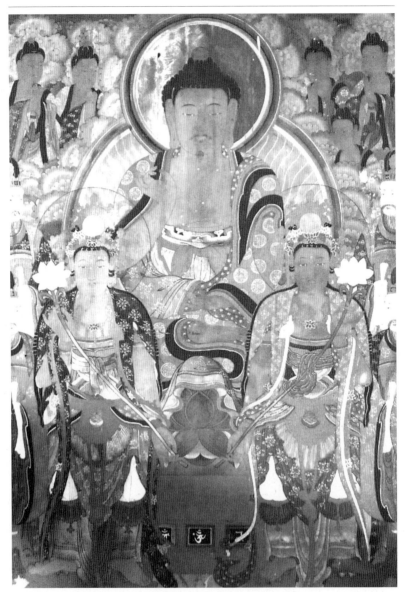

〈그림 145〉 부산 실상사 칠성도 치성광여래와 좌우보처—치성광여래의 좌우협시는 약사여래의 좌우협
시 같아, 칠성신앙과 약사신앙은 큰 공통점을 갖고 있다고 할 수 있다.

〈그림 146〉 봉정사 덕휘루의 「칠성계서」 현판

이 가지는 매력이 백성들의 요구와 가까웠기 때문인 것은 분명해 보인다.

앞의 〈표 2〉를 보면 19세기 사찰계 중에 칠성계는 18세기에 비해 급격히 늘었다고 할 수 있다. 이와 관련해서 19세기 후반 사찰계에서 칠성계가 차지하는 비중이 상당히 높은 것을 알 수 있는데, 이것을 보면 당시 백성들이 칠성신앙에 얼마나 매달렸는지를 알 수 있다.

독성각은 나한신앙에서 비롯된 전각이라고 볼 수 있는데, 산신각이나 칠성각처럼 개인화된 신앙의 경향을 잘 보여준다. 독성신앙은 우리나라에서만 볼 수 있는 특별한 신앙으로 단하소불(丹霞燒佛)의 고사로 유명한 당나라의 단하천연(739~824)과 관련된 것으로 보이는 단하각(丹霞閣)이 지어진 것을 보면 일면 조사신앙과도 습합된 것으로 보인다. 천태각도 천태지의(538~597)에서 온 것처럼 말이다.

215
19세기 불교건축 ──

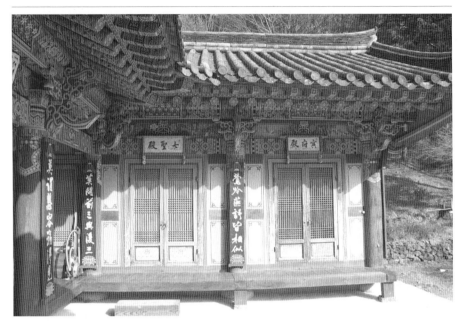

〈그림 147〉 쌍계사 국사암 칠성전과 명부전

산신각과 칠성각 또는 독성각이나 용왕각과 같은 전각은 대체로 실내도 좁고 위치가 동떨어진 곳에 있는데, 이것을 보면 지극히 개인적인 소원을 일방적으로 원할 때 찾는 공간임을 알 수 있다. 법회라면 법문이 있기 때문에 양방향적이라고 할 수 있지만, 이와 같은 소규모 전각에서의 신앙활동은 개인적이며 일방향적이라서 이전의 신앙활동과는 차이가 있다고 할 수 있다.

뚜렷하게 구분하기는 어렵다고 할 수 있지만 안마당에 면한 주불전이나 부불전의 참배동선과 산신각, 칠성각 등의 참배동선은 구분되는 경향을 보인다. 아마도 산신이나 칠성에 대한 신앙활동은 지극

히 개인적이며 일방향적이기 때문에 불보살에 대한 참배동선과 분리하는 것이 합리적이라고 생각했던 것 같다.

그러다가 산신각과 칠성각은 주로 독성각과 함께 하나의 전각으로 합쳐져서 삼성각으로 불리면서는 오히려 중심사역으로 가까워지는 경향이 형성되기도 하는데, 이것은 빨라야 19세기 말이라고 할 수 있다. 이쯤 되면 삼성각은 이전의 산신각, 칠성각과는 다른 위상의 건축이 되는데, 이러한 경향은 일제강점기에 두드러지기 시작하였으며 지금까지도 이어지면서 오히려 강화되고 있다.

대중의 새로운 선택과 불교건축

19세기는 이미 17세기와 18세기에 걸쳐 대중이 집중되고 야외의식을 중심으로 공간이 재편되는 경향이 정점에 다다랐다가 서서히 이완되는 변화를 보이기 시작한 시기라고 볼 수 있다. 백성들이 주축이 된 사찰계가 활성화되면서 이를 위한 실내공간이 필요했다. 그리고 이미 오래전부터 대부분의 사찰들은 산속에 위치했기 때문에 사찰에 온다는 것은 주로 숙박을 전제로 하는 것으로 이를 위한 공간도 필수적이었다. 19세기는 야외의식이 여전히 활발했지만 이전 시기처럼 확장기가 아니라 현상을 유지하거나 점차 줄어드는 시기였다.

야외의식을 통해 늘어난 신도들이 일방적 관람자 성격의 신도들이었다면, 상대적으로 염불과 같이 손쉽게 따라할 수 있는 신앙이지

만 여기에 참여한 신도들은 능동적으로 참여한 경험이 있는 신도인 것이다. 이러한 경험을 쌓은 신도는 사찰계의 조직과 참여를 통해 사찰운영의 한 주체가 되는 경험도 점차 쌓여 가고 있었다. 사찰의 수많은 중창 과정에서 빼곡하게 적힌 후원자의 명단이 유난히 많은 시기가 이 시기라는 것을 보면 당시 사찰에서 일어나던 변화의 성격을 알 수 있을 것이다.

이 시기 건축적인 변화 중에 가장 두드러지는 것은 당연히 대중 공간의 확대이다. 요사가 수용해야 하는 신도의 증가는 이전 시기부터 점점 늘어났지만, 대형 야외의식과 같이 일 년에 몇 번 없는 큰 행사보다는 정기적으로 반복되는 의식이 늘어나면서 날씨의 영향을 최소화하여 지속적으로 많은 인원이 참여할 수 있도록 하는 공간이 필요했는데, 이에 부응한 것이 바로 대형 실내 공간인 것이다.

마당에 모인 대중이 실내로 들어가면서 사찰에 머무는 시간이 길어지게 되고, 결국에는 자연스럽게 사찰에서의 영향력이 커지는 변화가 조선 후기 배치 계획을 변화시킨 원동력이라고 볼 수 있다.

이처럼 19세기 배치 계획은 이전부터 점차 선명해지는 하나의 흐름으로 이해할 수 있는데, 후원자로서의 일반 백성들을 위한 공간이 점차 늘어나고 더불어 이들이 원하는 신앙의 대상을 봉안한 전각이 늘어나는 경향이 뚜렷해지면서 앞선 시기처럼 지배층을 위한 종교에서 이제는 분명하게 일반 백성을 위한 종교로 확실한 정체성을 보여주게 되었다고 할 수 있다.

19세기의 건축형식 :
마감과 시작

의장보다는 공간의 건축

　19세기 건축은 사찰만이 아니라 전체적으로도 많은 수의 건물이
남아 있다. 19세기가 사회·경제적으로 불안하기도 하고 경제력을
바탕으로 새롭게 부상한 새로운 계층의 성장과 같은 사회적 변화상

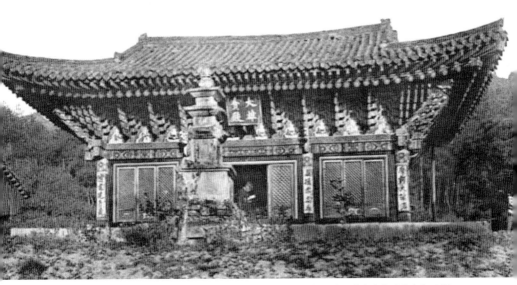

〈그림 148〉 금강산 신계사 대웅전(고적도보)-파주 보광사 대웅전과 함께 19세기 말에 지어진 대표적인
전각이다.

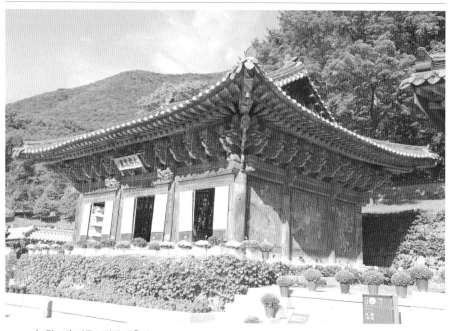

〈그림 149〉 파주 보광사 대웅전

때문인지 국가적으로 봐도 경복궁 중건을 제외하고는 대대적이면서 인상적인 건축 활동이 일어나지 않은 것이 사실이다.

그럼에도 불구하고 개별 사찰별로는 전각을 새로 짓거나 보수하는 경우는 적지 않았다고 할 수 있다. 그래서 이때 지어지거나 수리된 불교건축은 기존의 규모보다 작아지거나 조악해졌다는 평가를 받고 있다. 은해사 대웅전, 파주 보광사 대웅전이나 금강산 신계사 대웅전처럼 19세기에 중건된 화려하고 수준 높은 건축물이 없는 것은 아니지만, 해인사 대적광전이나 완주 송광사 대웅전처럼 화재에

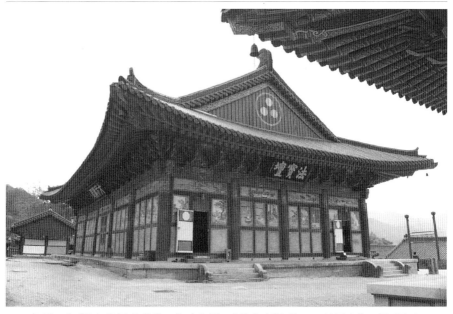

〈그림 150〉 해인사 대적광전-원래는 2층 전각이었으나 화재 피해를 입고 1817년 중건되는 과정에서 지금처럼 단층으로 지어졌다.

의하거나 퇴락하여 다시 짓거나 수리하면서 원래의 규모를 유지하지 못하고 축소하게 된 사찰도 많다.

이렇게 건물을 수리하면서 훼손이 심한 부재를 건물의 뒤편으로 몰거나, 처음부터 뒤편은 공력을 많이 들이지 않고 단순하게 처리하는 경향이 이전보다 분명하게 늘어난 것을 알 수 있다.

또한 이 시기 공포를 수리하면서 봉두를 공포의 최상단에 부가하는 경향은 더 많아지는데, 이외에도 연봉이나 연꽃을 새롭게 표현하여 실제 정교하게 치목을 하기보다 투박하지만 장식을 추가하여 공

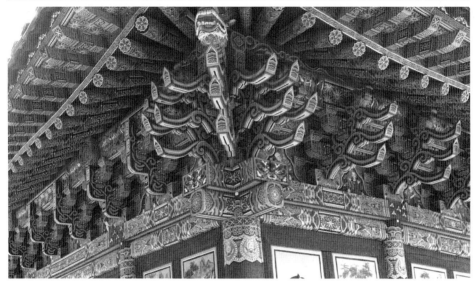

〈그림 151〉 강릉 보현사 대웅전 측면(우)과 후면(좌) 공포─전면과 측면은 화려한 쇠서가 공포에 붙어 있지만, 후면은 쇠서가 없이 공포를 구성하였다.

포를 화려하게 보이려는 경향은 더욱 뚜렷해진다.

공포의 표현에도 살미 하나의 높이는 낮아지는 경향이 생겨 출목이 같더라도 이전 시기 공포와 비교할 때 전체 크기가 작아지는 경향은 분명해진다. 특히 19세기도 후반으로 갈수록 이전 시기부터 공포가 가지고 있던 기본적인 의장적 요소였던 앙취의 표현과 살미의 형태에서 전혀 새로운 것들이 등장하기 시작한다.

앙취는 바로 선 오각형(△)에서 육각형(○)으로 변하거나, 심지어는 거꾸로 선 오각형으로 표현되기도 한다. 이러한 것은 우발적이든 의도된 것이든 이전 다포식 공포가 가지고 있던 의장 요소의 세부적

〈그림 152〉 창원 성주사 대웅전 공포–오각형과 육강형 양취가 혼용되고 있는 것을 보면 수리되면서 두 시기의 장식이 동시에 사용되고 있음을 알 수 있다.

의미와 표현이 지켜지지 않는 것으로 공포의 구조적 기능은 유지되더라도 공포가 원래 표현하고자 하는 세부적 수법의 의미가 이미 많이 변해 버린 것이라고 할 수 있다.

결과적으로 19세기가 되면 이전 시기부터 이어지던 건축적 일관성에 많은 변화가 나타나기 시작한다. 가장 대표적인 것이 공포가 가지고 있는 조형적 일관성에 큰 변화가 생기고, 표현 하나하나가 가지고 있던 의미가 퇴색되면서 새로운 의미가 부여될 여지가 커졌다고 할 수 있다.

19세기의 불교건축을 이해할 때 이전 시기에 비해 조악하거나 퇴

보된 양식이 유행한다는 식의 이해는 광범위한 편인데, 이러한 이해를 무조건 잘못됐다고 볼 수는 없다. 19세기 불교건축에 일어난 변화를 한 시대를 이끌던 사회적 원동력이 쇠퇴하면서 사회 전체가 힘을 잃은 탓이라고 평가하기란 쉽다. 그래서 보이는 것은 서툴며 거칠더라도 화려하게 하고, 보이지 않는 곳은 최대한 공력을 아끼려는 경향이 강해졌다는 것은 발견할 수 있는데, 이러한 방식의 일처리를 단순히 경제적 이유 때문이라고만 이해하면 19세기의 조선은 말기로 갈수록 빨리 망하는 것이 좋은 역사가 되어 버린다.

이처럼 19세기 불교건축의 예술사적 흐름을 단순히 재정적 부담을 덜기 위한 선택으로만 이해하기보다는 종교적 장엄을 위한 절대적 기준을 고수하지 않고 시대적 상황에 맞게 장엄의 수준을 조절하며, 현실적인 조건에 맞게 어느 정도의 수준에서 의장을 조절하더라도 대중이 모이는 공간을 선택하는 진정한 의미의 대중 종교가 되었다고 볼 수 있다. 이는 이미 이전 시기의 불교와는 다른 수준의 불교가 되었음을 의미한다.

조선시대 불교는 후반으로 갈수록 대중의 집결을 이루어 냈으며, 수많은 대중들이 모여 자신의 의견을 내면서 공동체를 운영하고 발전시켜 나가고 있었다는 것을 요사와 같은 대중공간을 통해 분명하게 보여주고 있다.

물론 이들을 집결시키기 위한 신앙은 근기에 맞는 방편이었으며, 그 과정이 반복되면서 쌓인 경험을 통해 발생한 많은 현실적 문제가 현재까지도 오독되어 우리의 발목을 잡고 있는 부분이 있다는 것은 인정하지 않을 수 없다.

조선이 운명을 다한 지 100년이 넘은 지금, 성리학은 더 이상 종교가 아니라 학문의 대상이 되었지만 불교는 그래도 아직까지는 누군가는 희망을 거는 살아 있는 종교라는 점을 인정하지 않을 수 없다.

찾아보기

ㅍ

ㅎ

조선시대 불교건축의 역사

초판 1쇄 인쇄 | 2020년 8월 25일
초판 1쇄 발행 | 2020년 8월 31일

지은이 | 홍병화

펴낸이 | 윤재승
펴낸곳 | 민족사

주간 | 사기순
기획편집팀 | 사기순, 최윤영
영업관리팀 | 김세정

출판등록 | 1980년 5월 9일 제1-149호
주소 | 서울 종로구 삼봉로 81 두산위브파빌리온 1131호
전화 | 02)732-2403, 2404 팩스 | 02)739-7565
홈페이지 | www.minjoksa.org
페이스북 | www.facebook.com/minjoksa
이메일 | minjoksabook@naver.com

ⓒ홍병화, 2020

ISBN 979-11-89269-68-5 03620

※책값은 뒤표지에 있습니다. 잘못된 책은 바꿔 드립니다.
※저작권법에 의하여 보호를 받는 저작물이므로 무단으로 복사,
 전재하거나 변형하여 사용할 수 없습니다.